願 你 幸 福

幸 せ を あ な た に

アボガド6

林于楟——譯

CONTENTS

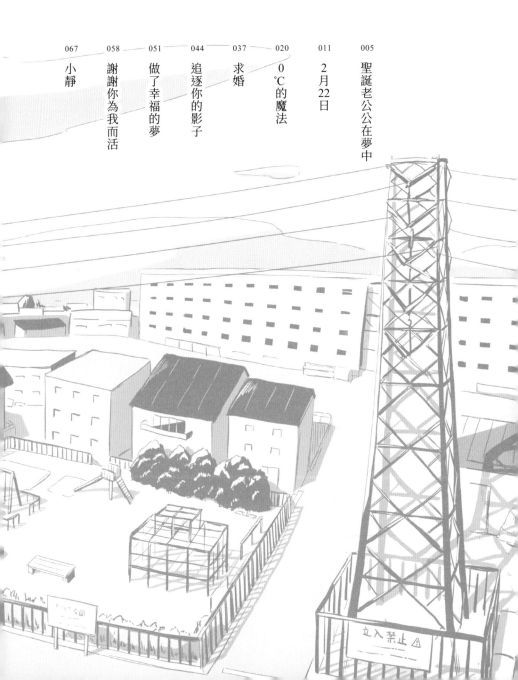

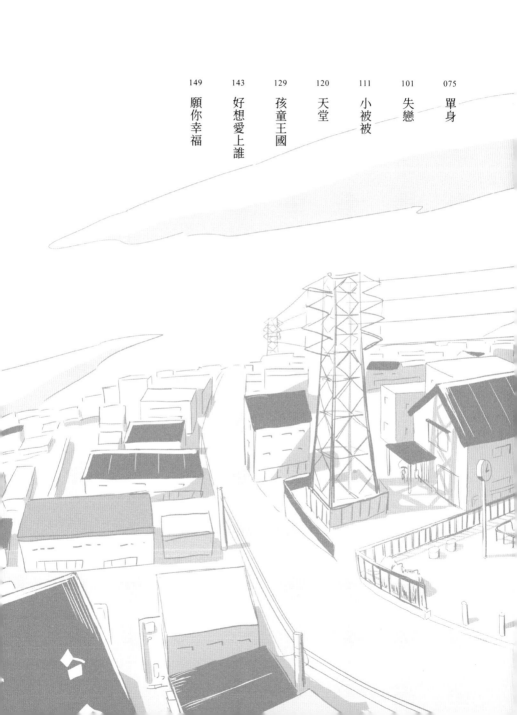

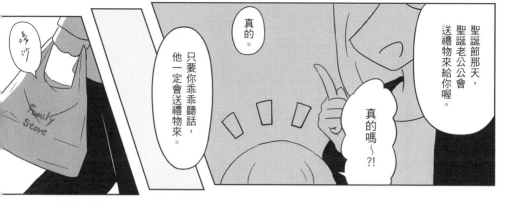

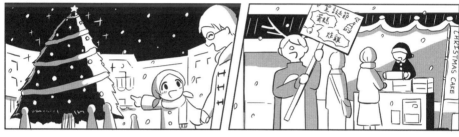

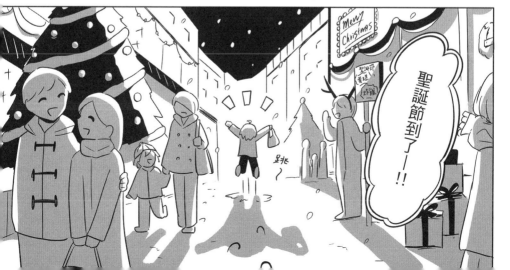

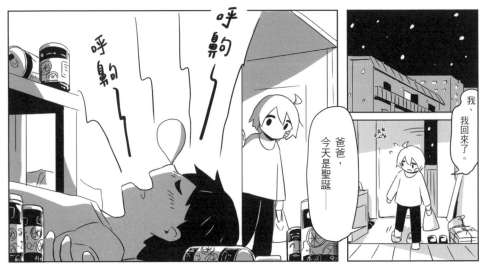

呼嚕——
呼嚕——
呼嚕——

爸爸，今天是聖誕——

我、我回來了。

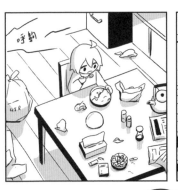

呼嚕——

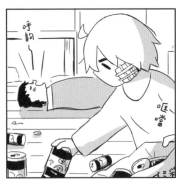

呼嚕——
唔嗯

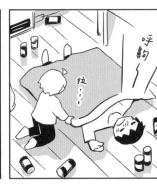

拉···

呼嚕——

已經這麼晚了！

啊！

禮文放好了！

我是好孩子，要早點睡才行！

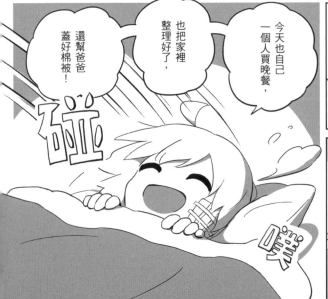

還幫爸爸蓋好棉被！

也把家裡整理好了，

今天也自己一個人買晚餐，

砰

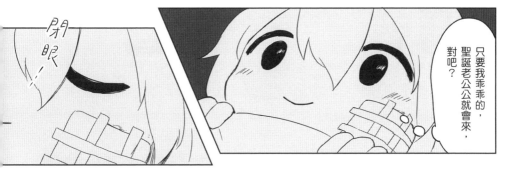

閉眼!!

只要我乖乖的，聖誕老公公就會來，對吧？

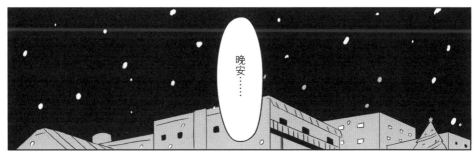

晚安……

啾啾

啾啾

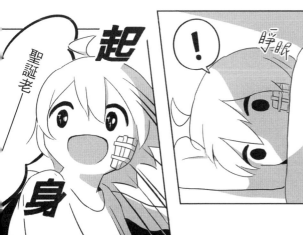

起

聖誕老

身

！

睜眼

唔唔……好冷……

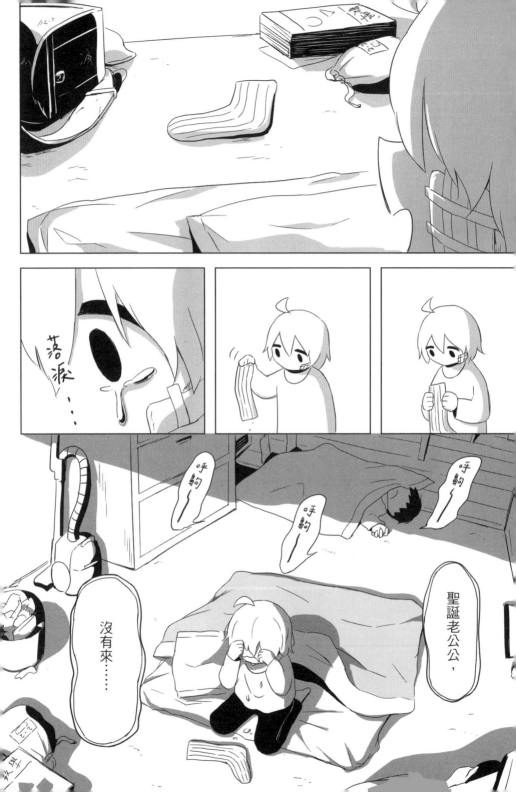

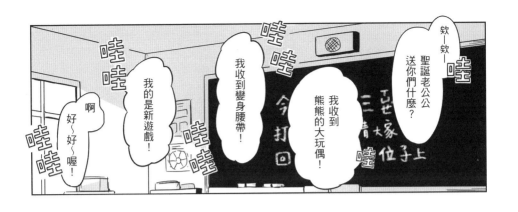

聖誕老公公在夢中

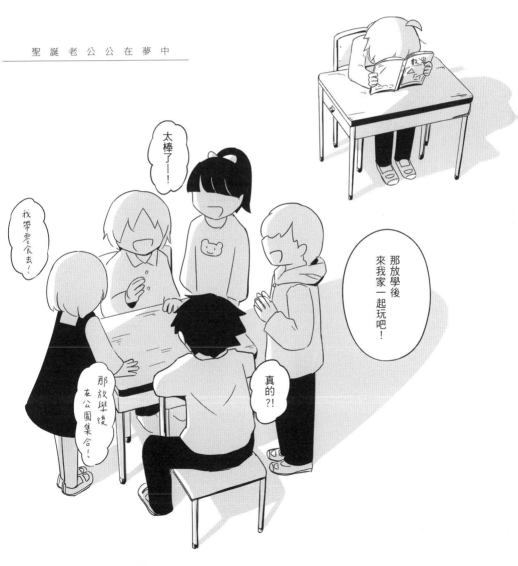

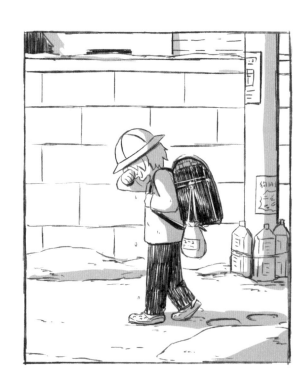

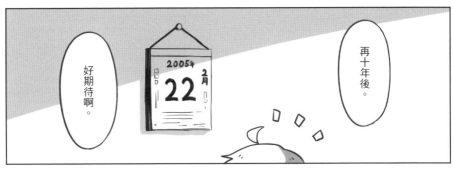
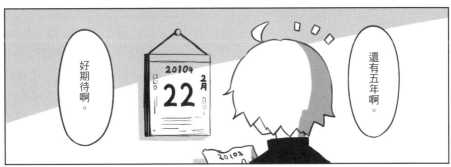
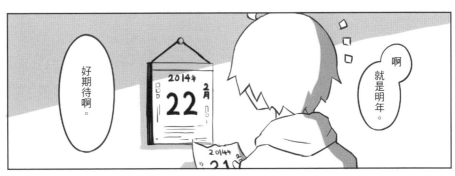
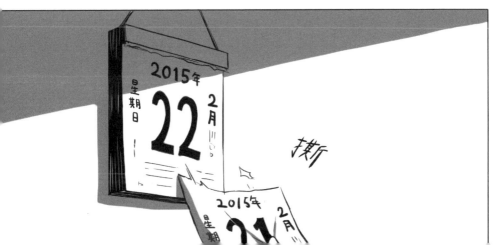

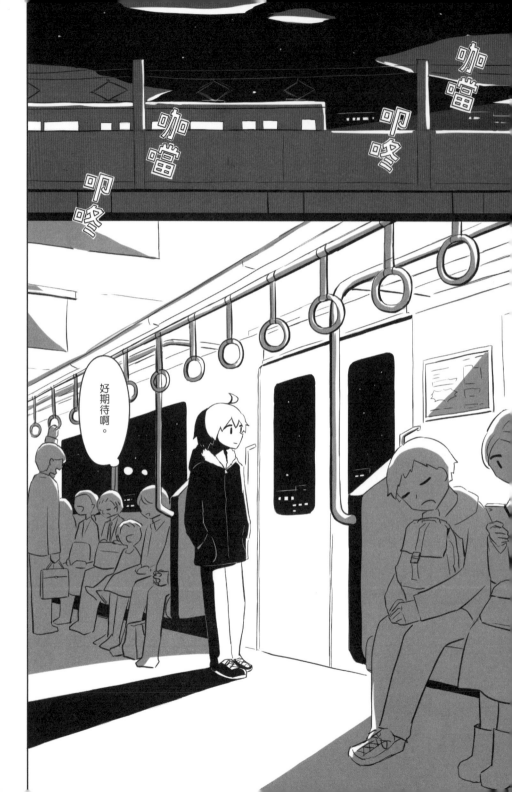

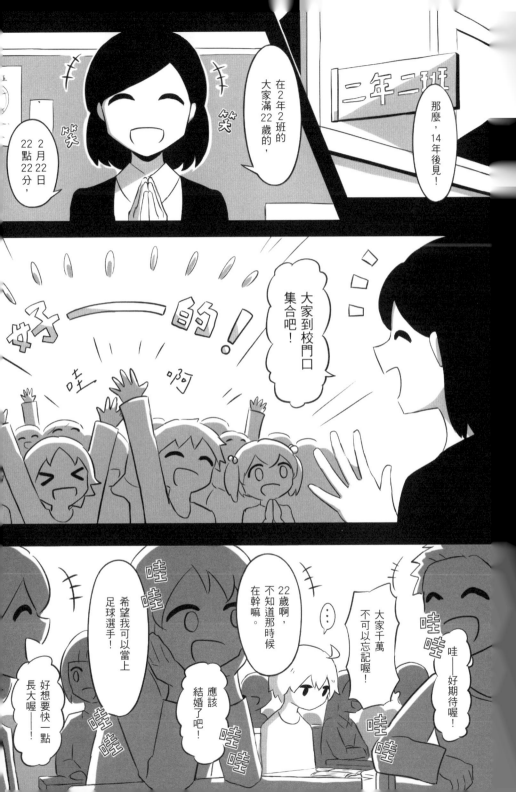

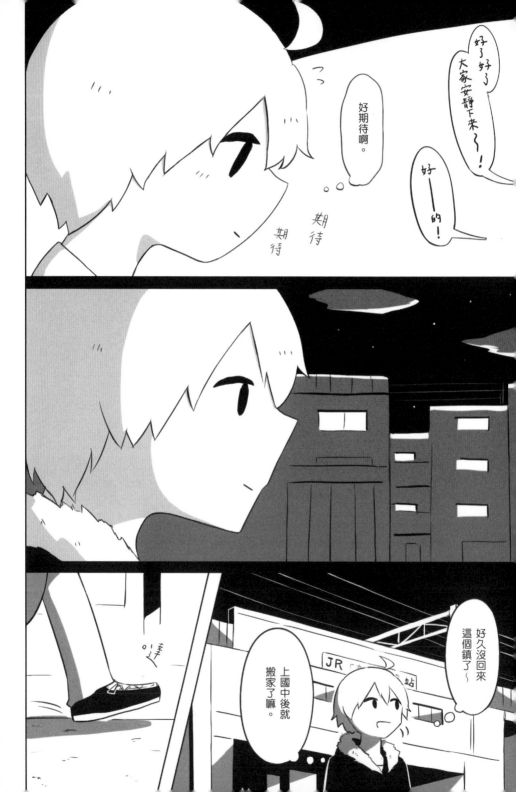

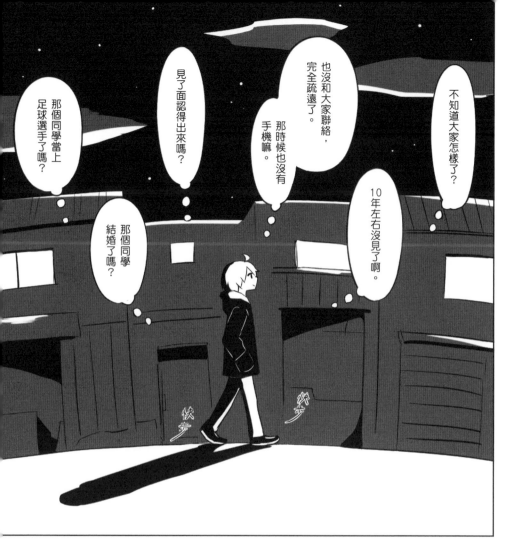

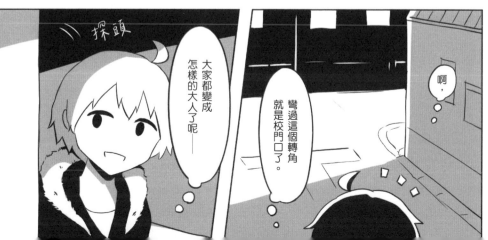

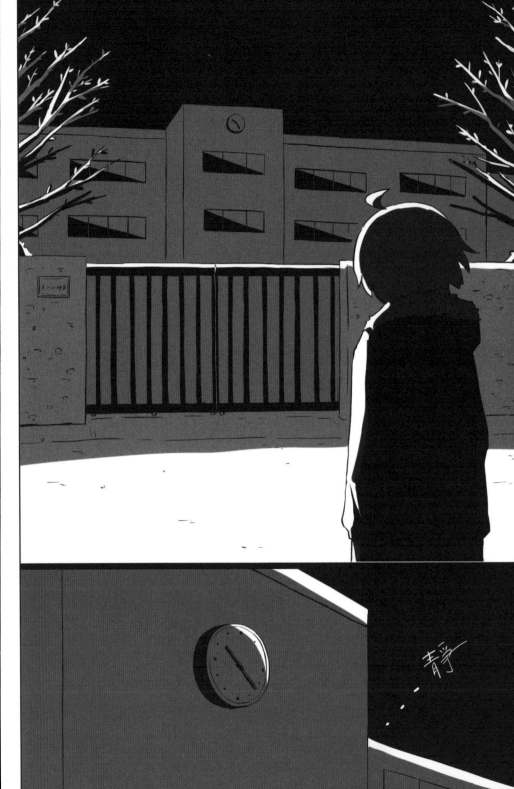

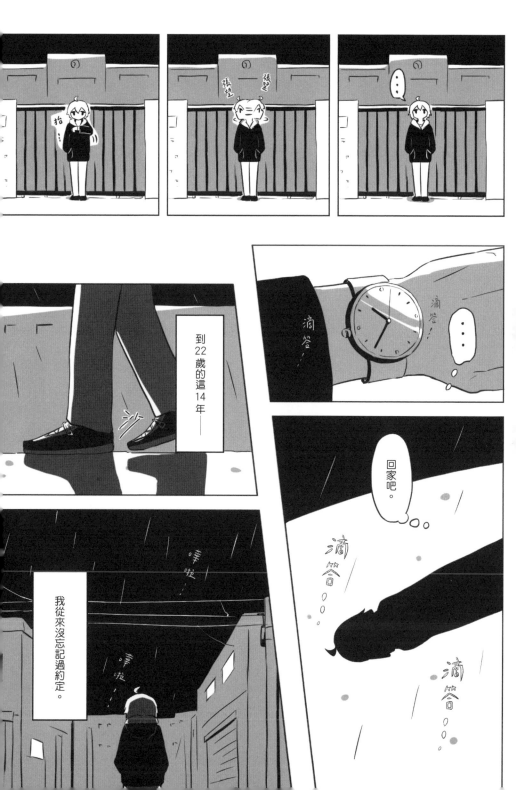

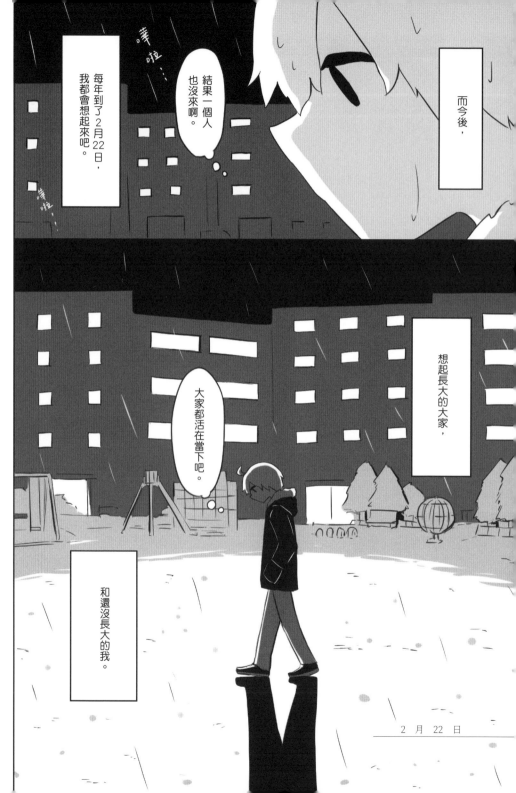

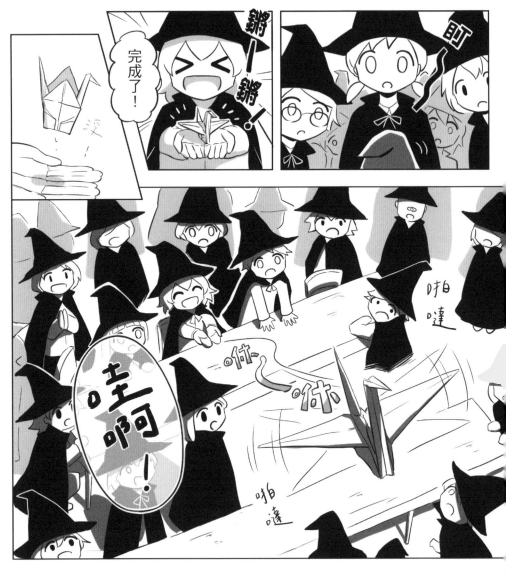

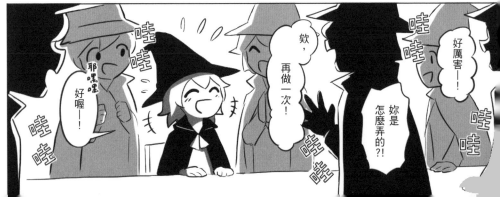

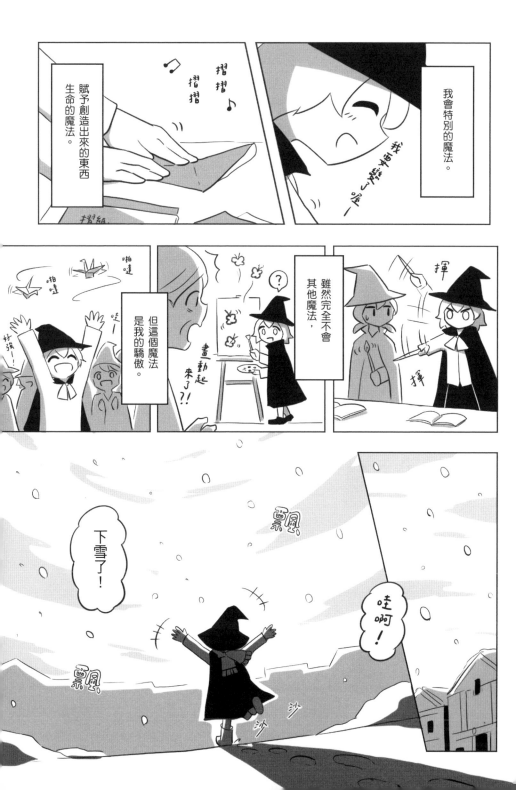

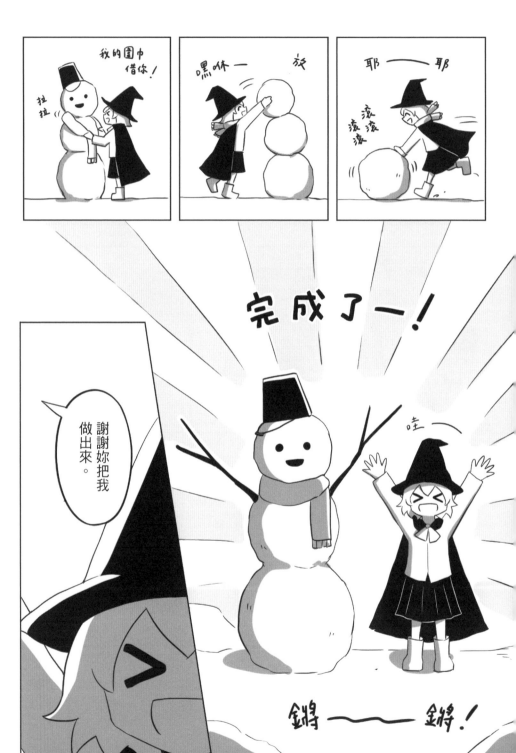

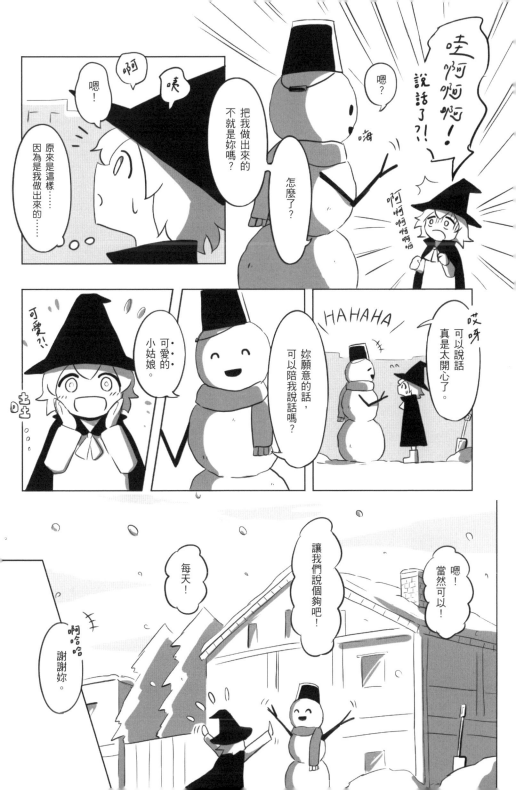

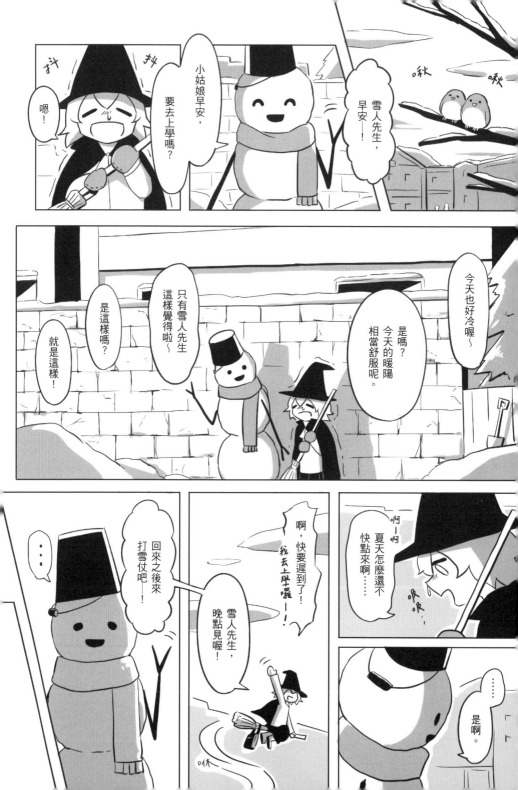

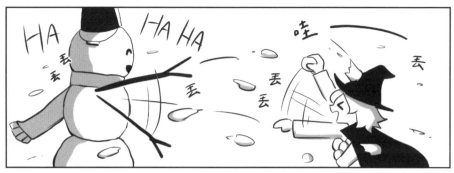

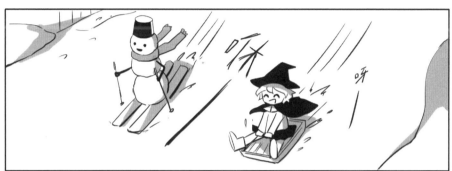

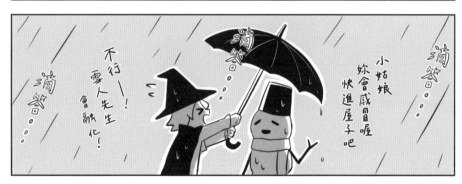

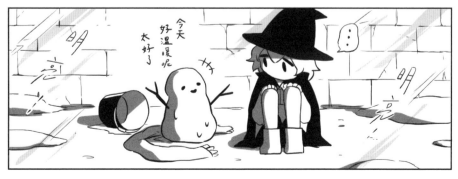

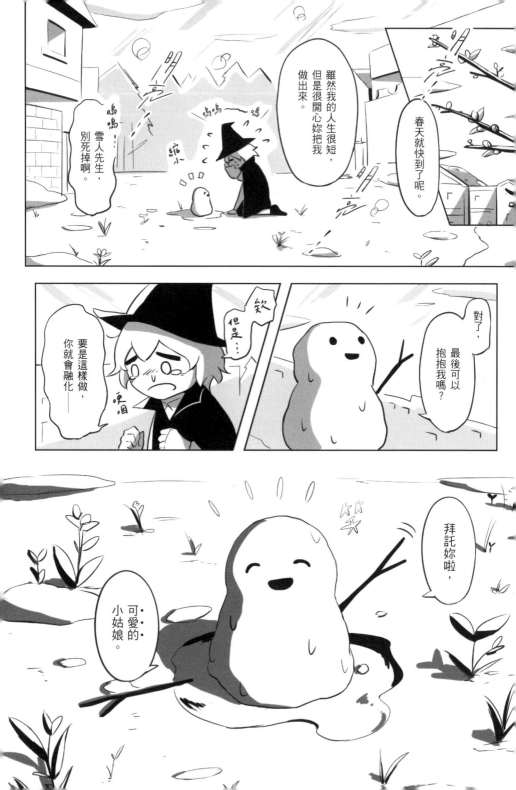

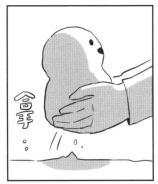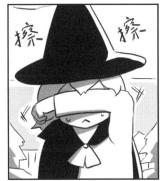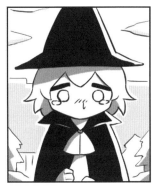

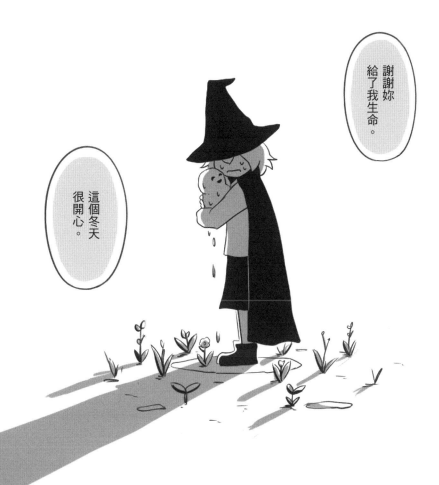

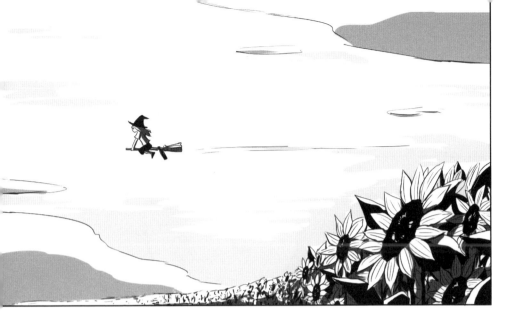

我都沒再堆過雪人了。

在那之後，季節流轉，不管冬天來到，還是下雪，

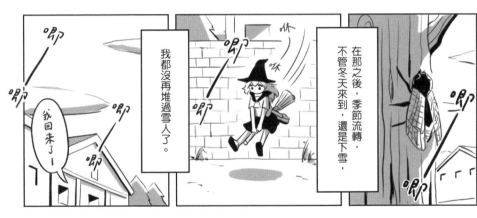

因為已經不想要再有那樣悲傷的回憶，

而且——

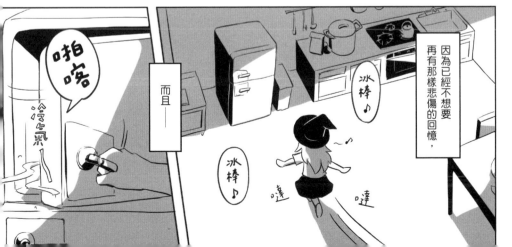

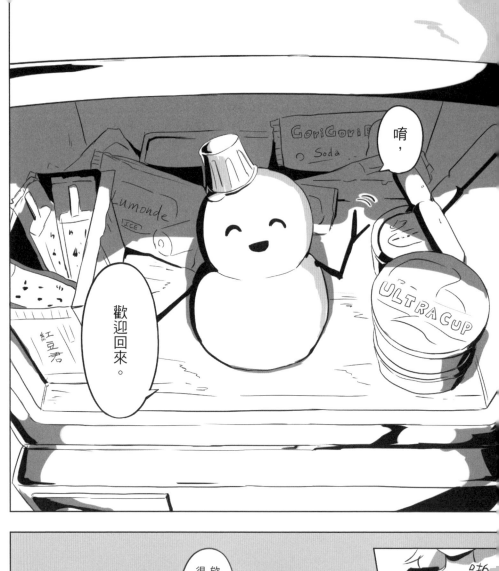

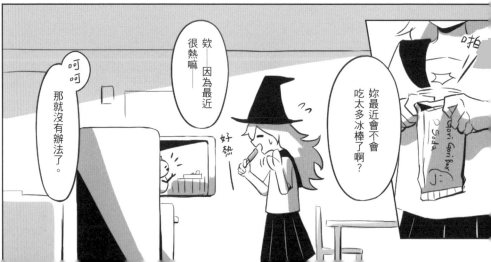

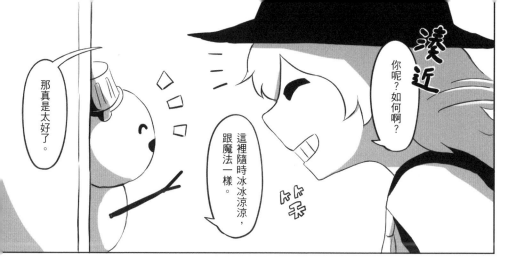

你呢？如何啊？

這裡隨時冰冰涼涼，跟魔法一樣。

那真是太好了。

湊近

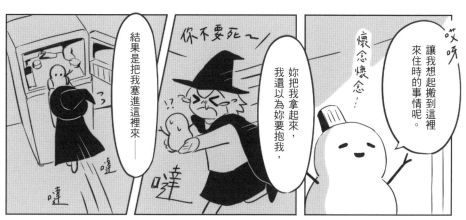

讓我想起搬到這裡來住時的事情呢。

懷念懷念…

妳把我拿起來，我還以為妳要抱我，

結果是把我塞進這裡來──

你不要死～

哎呀

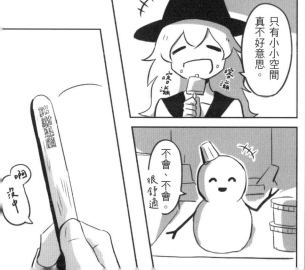

只有小小空間真不好意思。

不會、不會，很舒適

謝謝惠顧

啊～冷

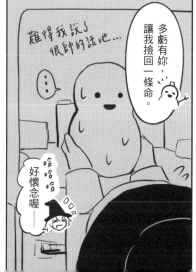

多虧有妳，讓我撿回一條命。

難得我說了很帥的話呢…

哈哈哈

好懷念喔

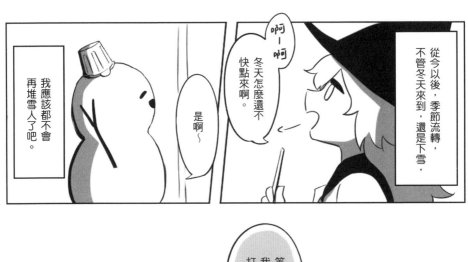

從今以後，季節流轉，不管冬天怎麼來到，還是下雪，

啊—啊
冬天還不快點來啊。

是啊～

我應該都不會再堆雪人了吧。

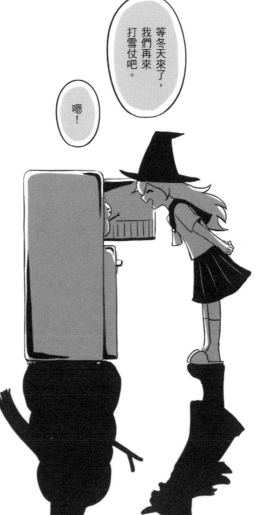

等冬天來了，我們再來打雪仗吧。

嗯！

因為冰箱，

有他和冰棒就滿了。

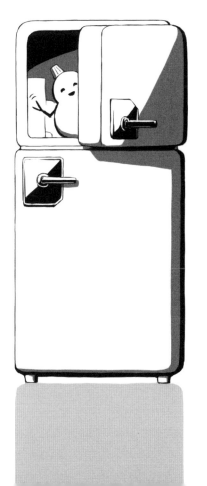

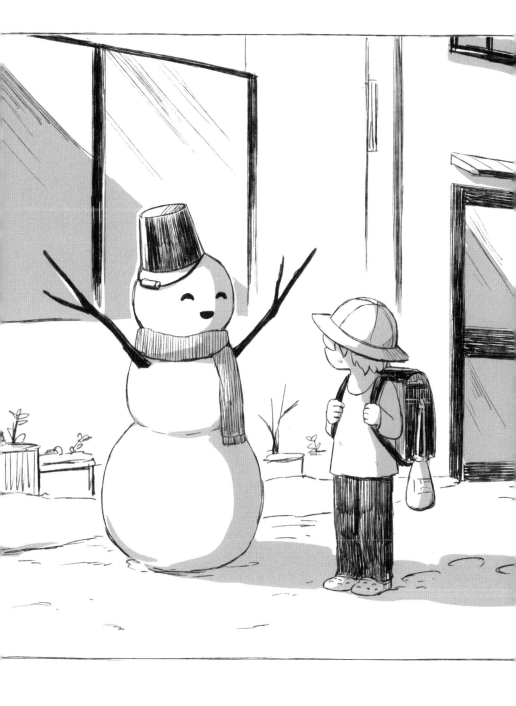

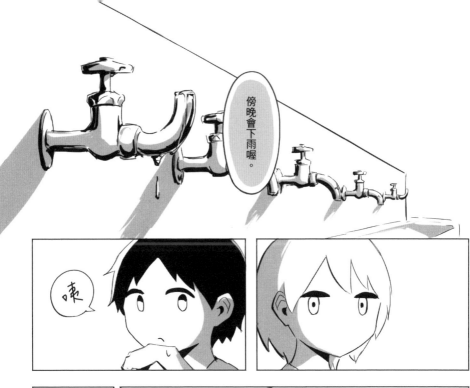

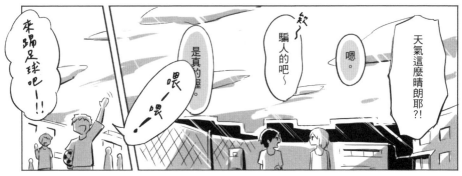

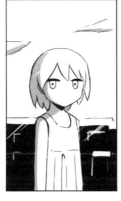

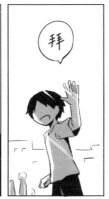

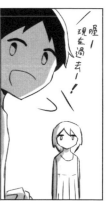

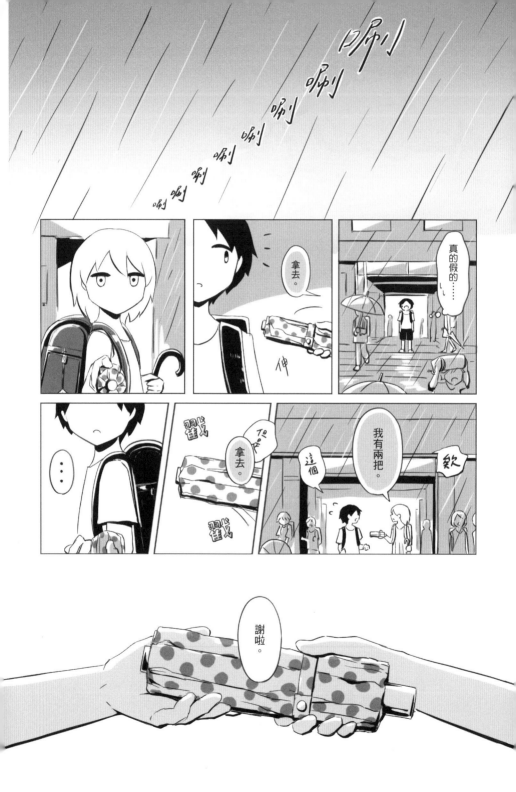

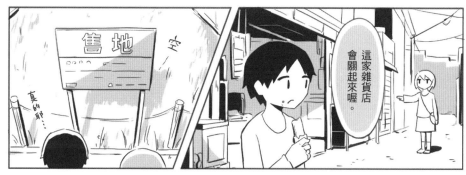

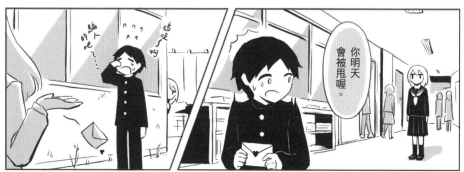

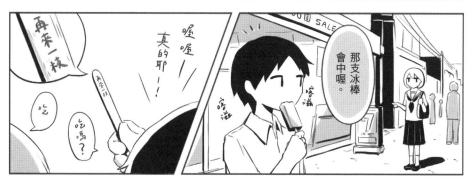

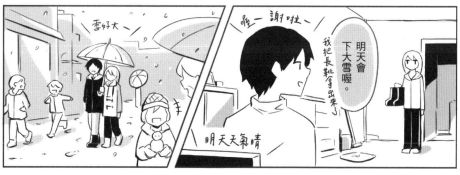

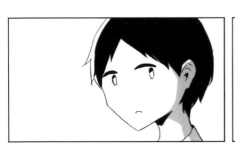

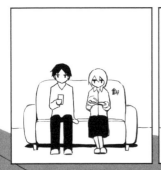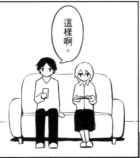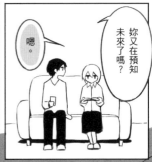

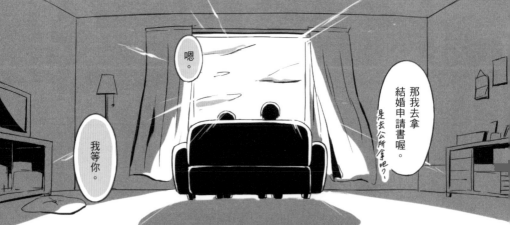

不用。

我想吃
很多蛋糕。

結婚戒指呢？

求 婚

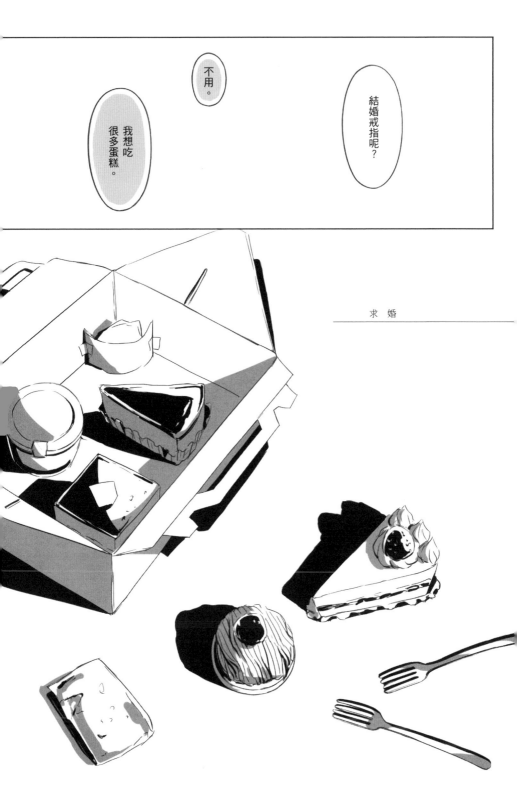

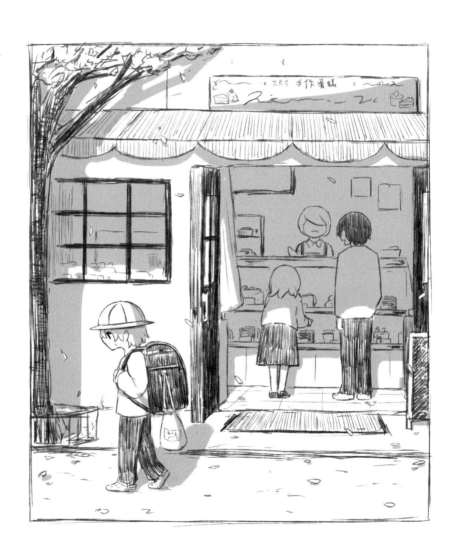

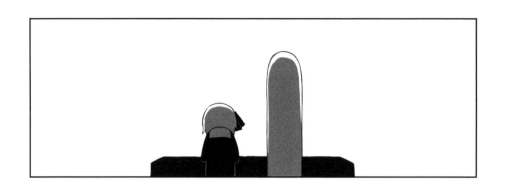

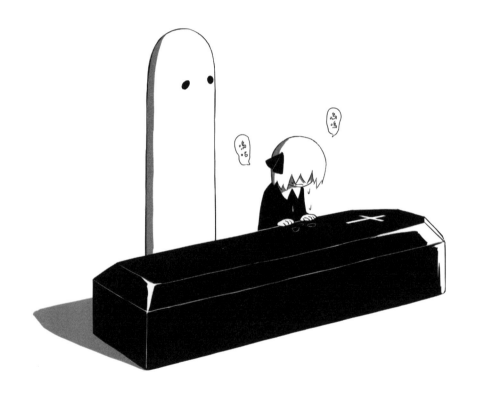

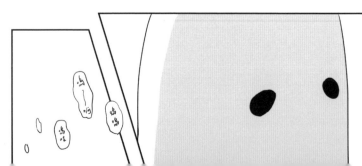

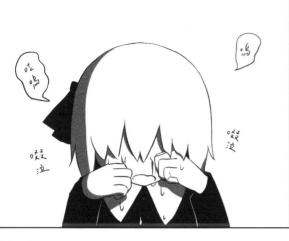
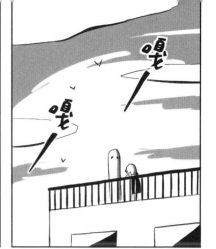
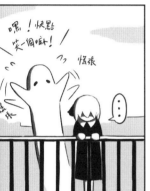
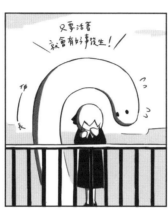
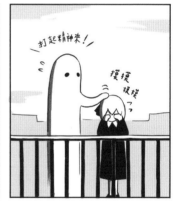
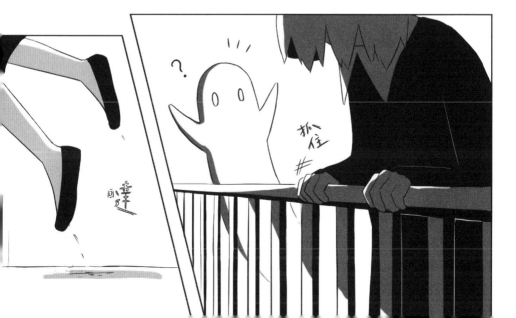

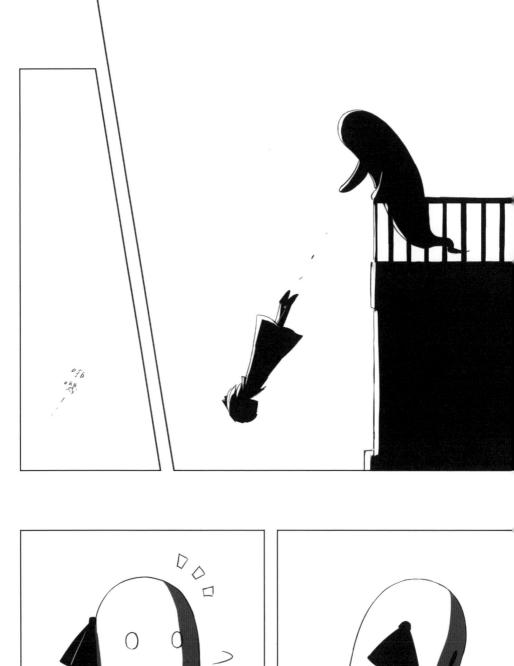
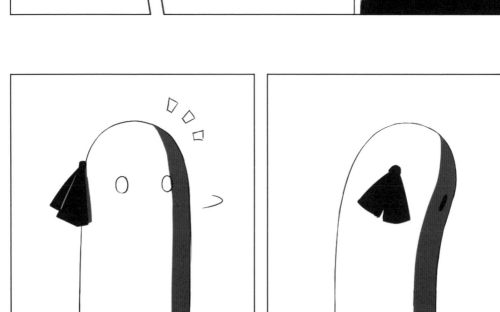

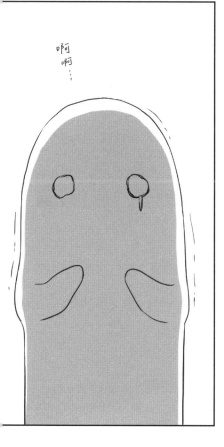

阿
阿
⋮

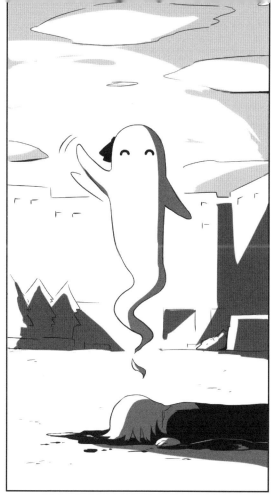

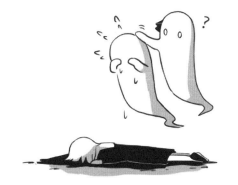

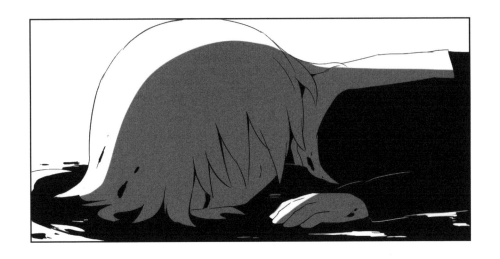

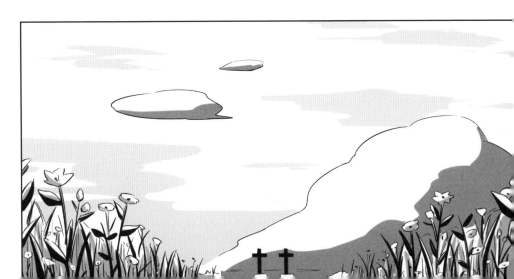

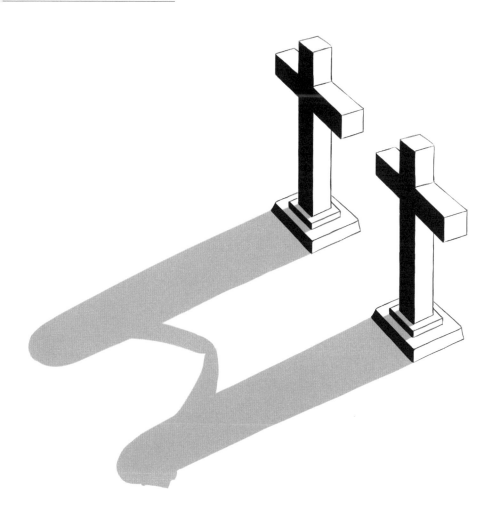

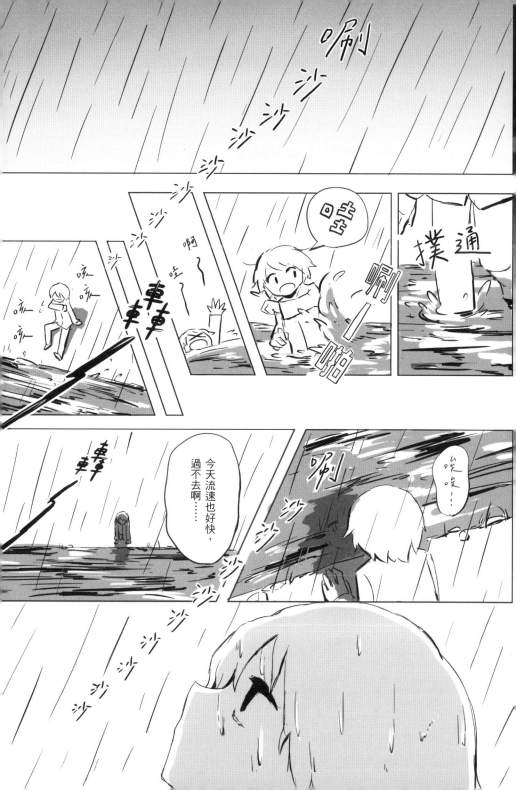

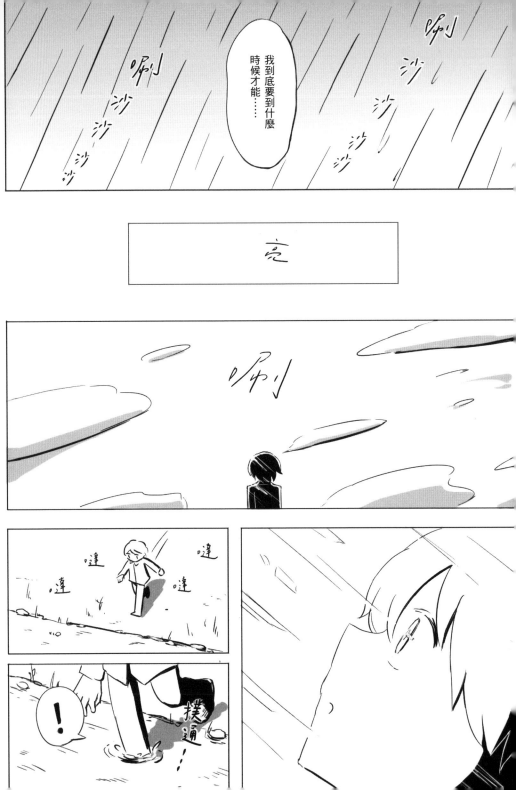

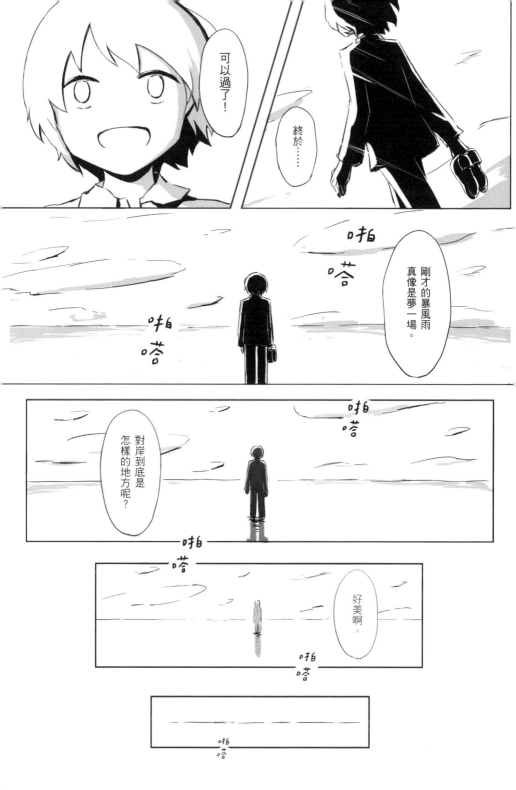

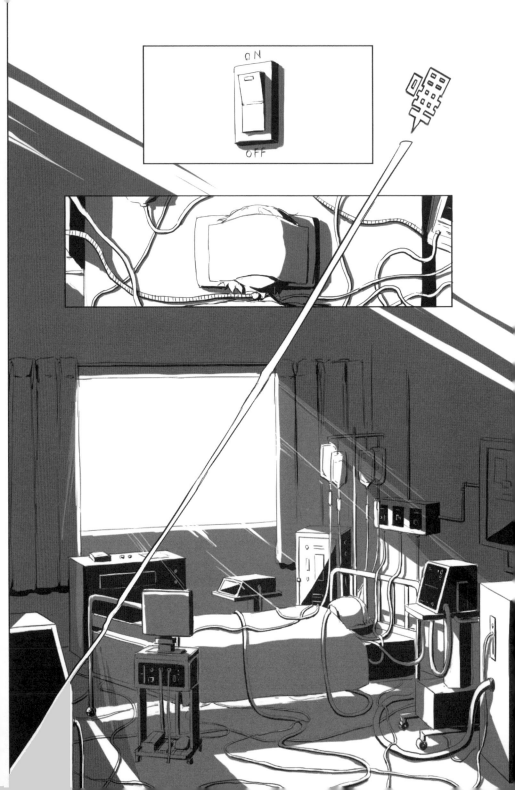

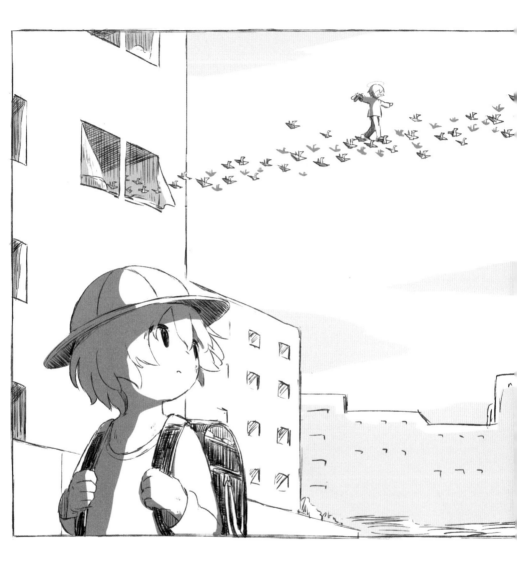

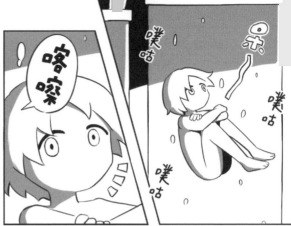

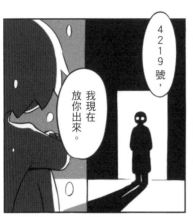

4219號，我現在放你出來。

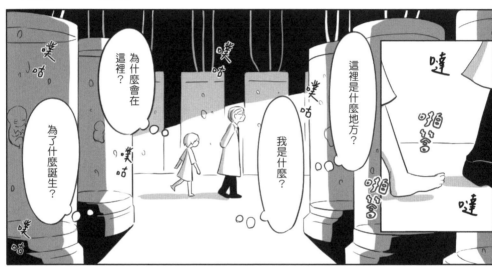

為什麼會在這裡？

為了什麼誕生？

這裡是什麼地方？

我是什麼？

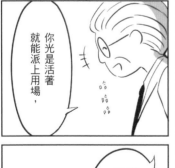

你光是活著就能派上用場，

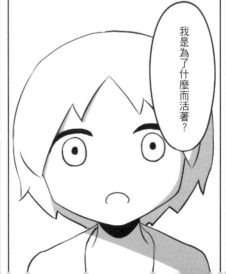

我是為了什麼而活著？

醫生，

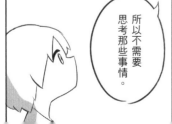

所以不需要思考那些事情。

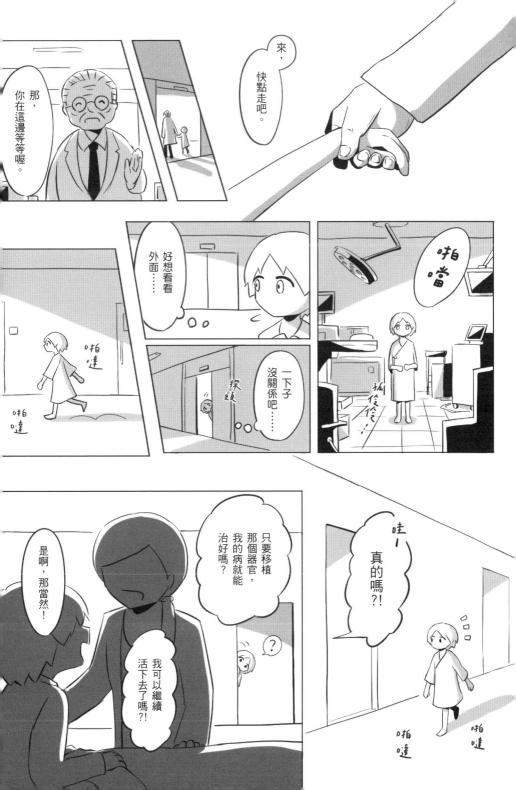

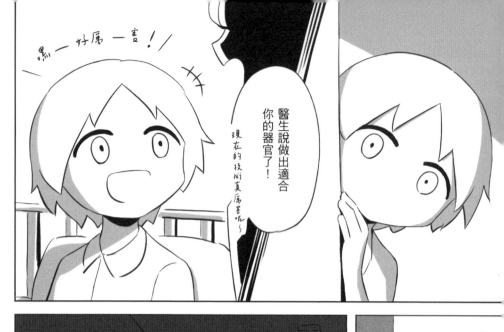

哇——好屬——害！！

現在的技術真屬害呢～

醫生說做出適合你的器官了！

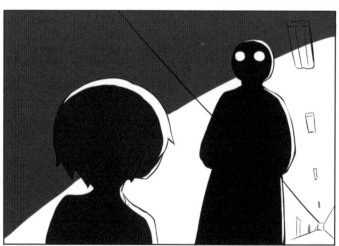

哎呀，原來你在這裡啊。

你光是活著就能派上用場，所以不需要思考那些事情。

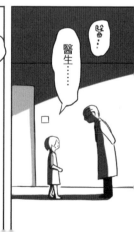

醫生……

醫生……

我是為了什麼而活著？

我……

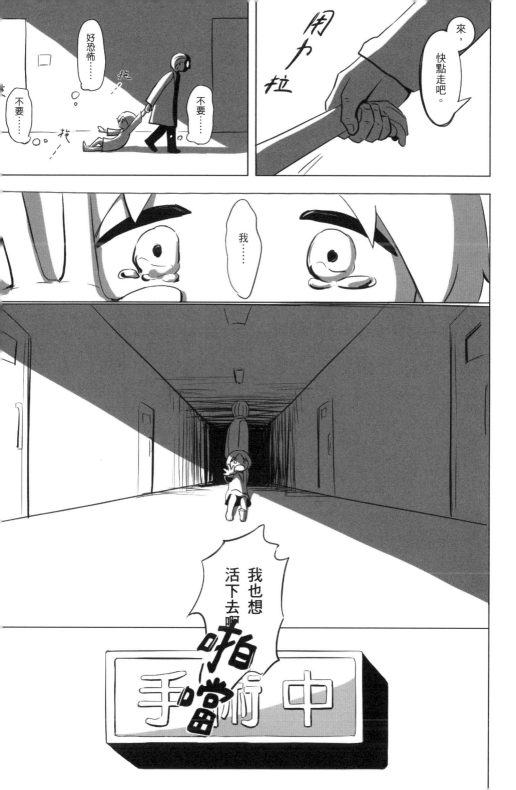

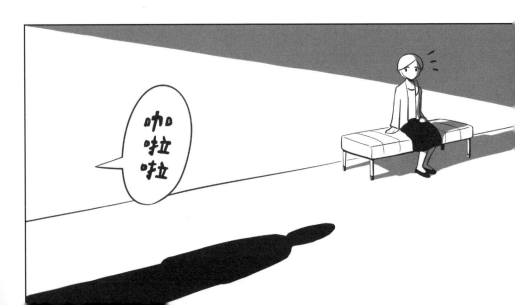

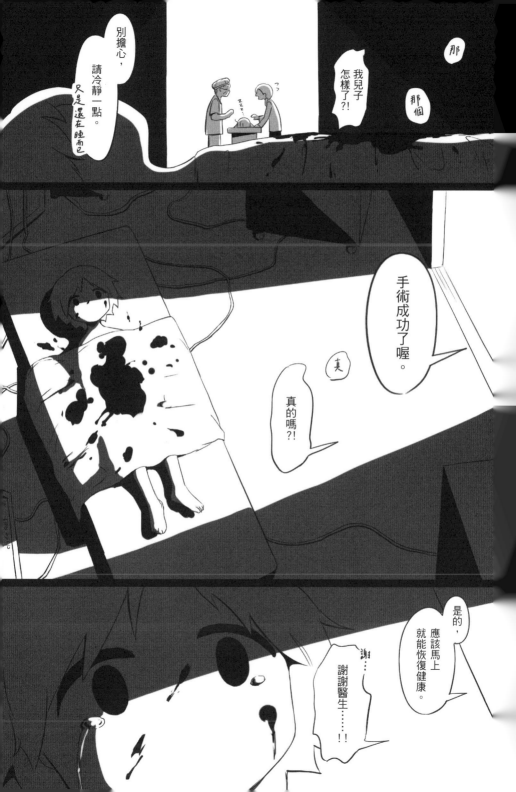

謝 謝 你 為 我 而 活

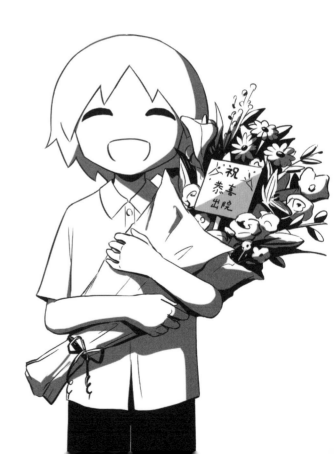

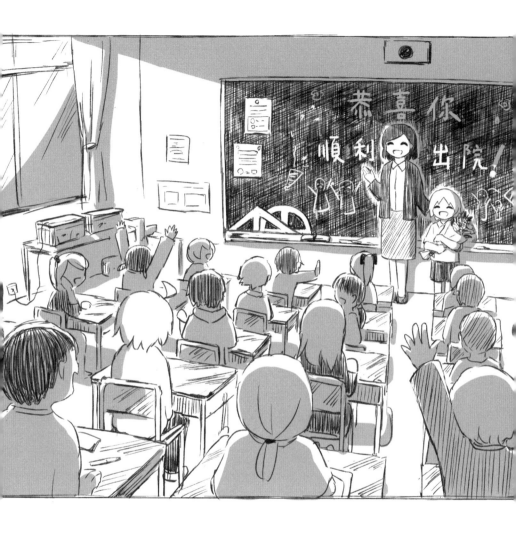

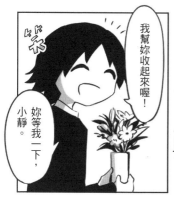

我幫妳收起來喔！

妳等等我一下，小靜。

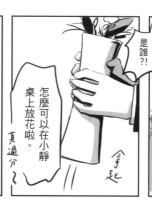

怎麼可以在小靜桌上放花啦。

真過分～

拿起

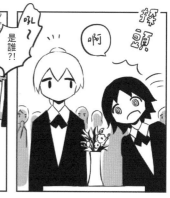

是誰?!

呃～

啊

探頭。

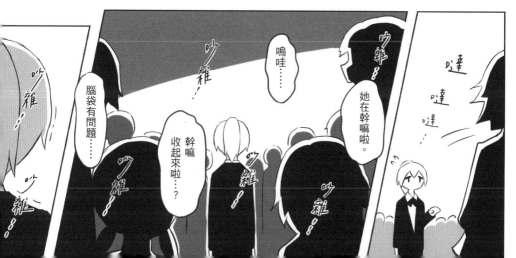

鳴哇……

她在幹嘛啦。

腦袋有問題……

幹嘛收起來啦……?

吵雜！

吵雜！

吵雜！

吵雜！

吵雜！

吵雜！

達達達

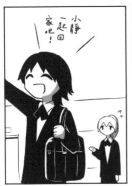

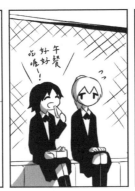

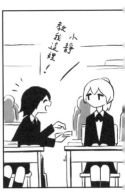

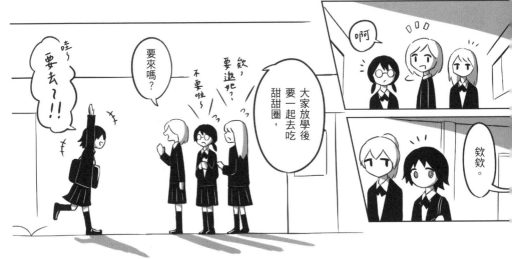

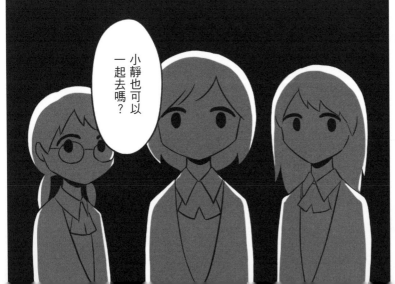

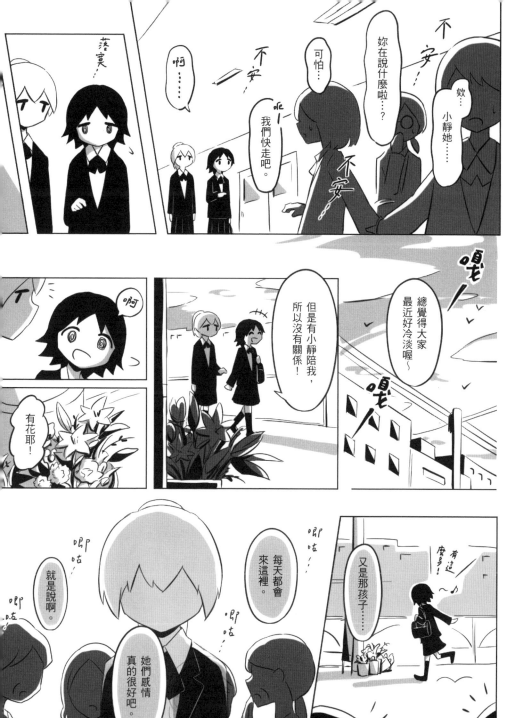

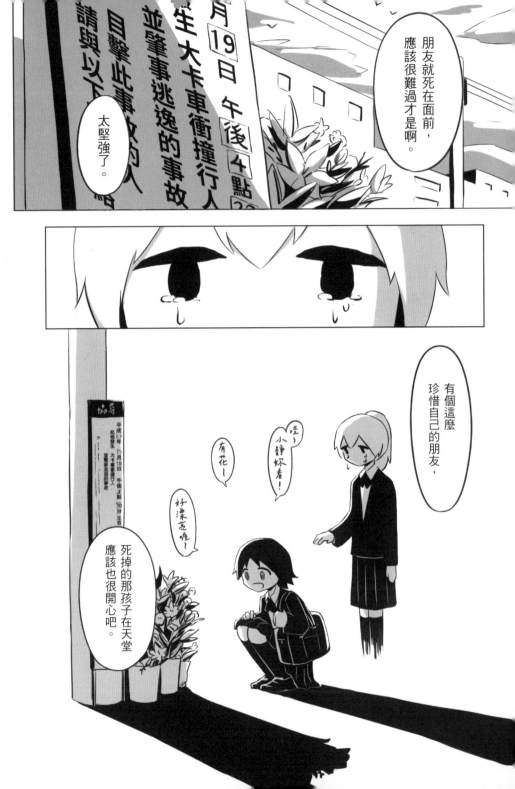

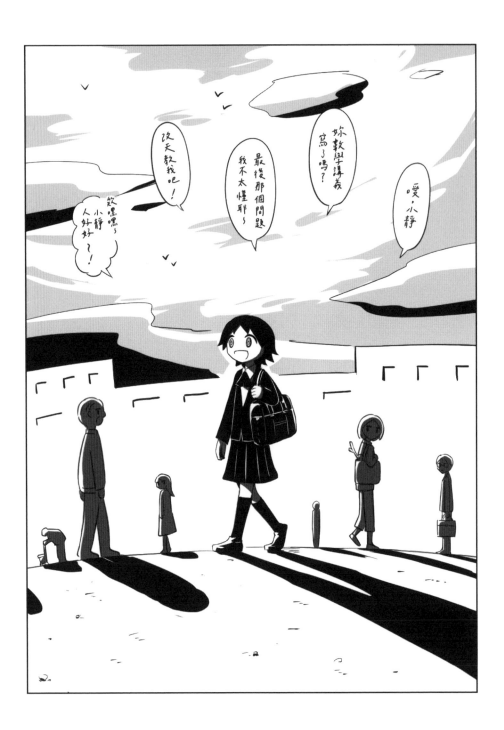

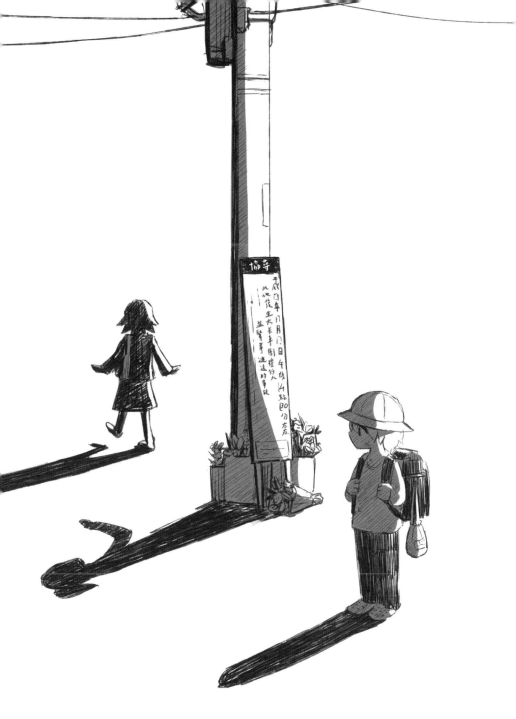

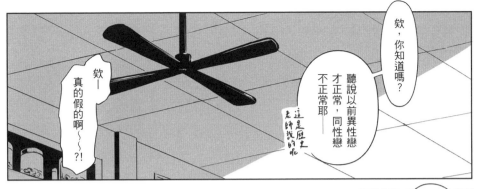

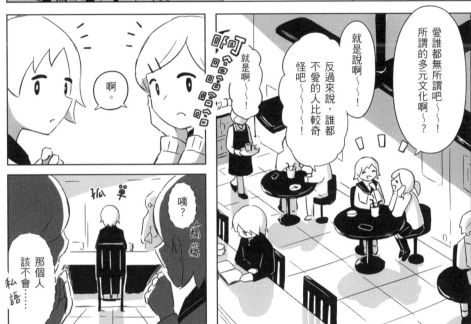

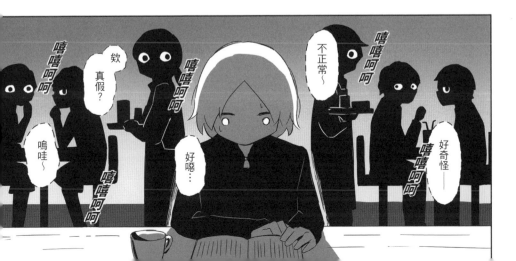

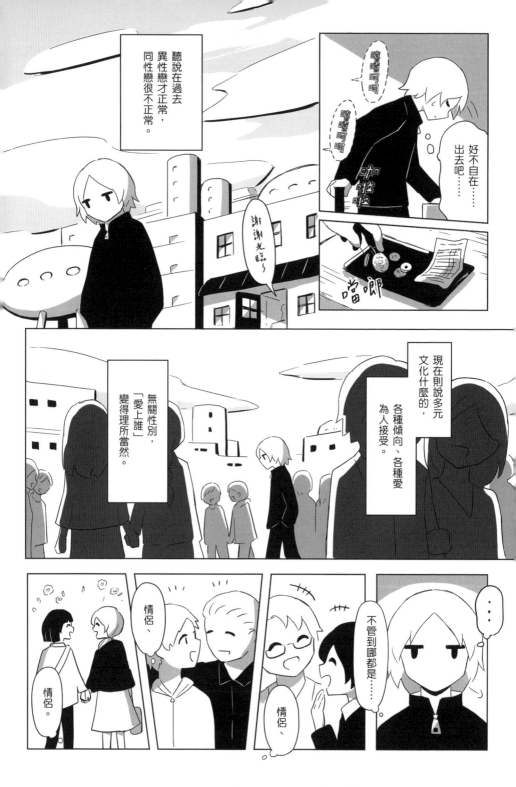

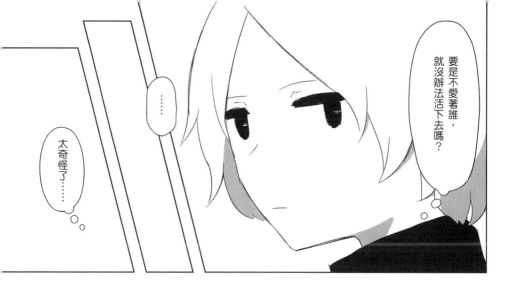

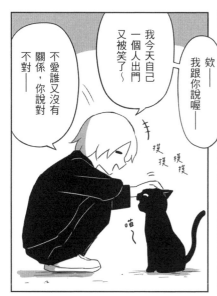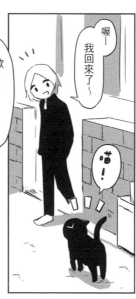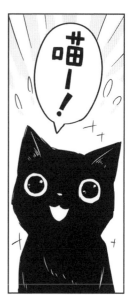

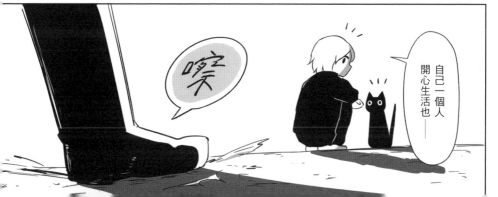

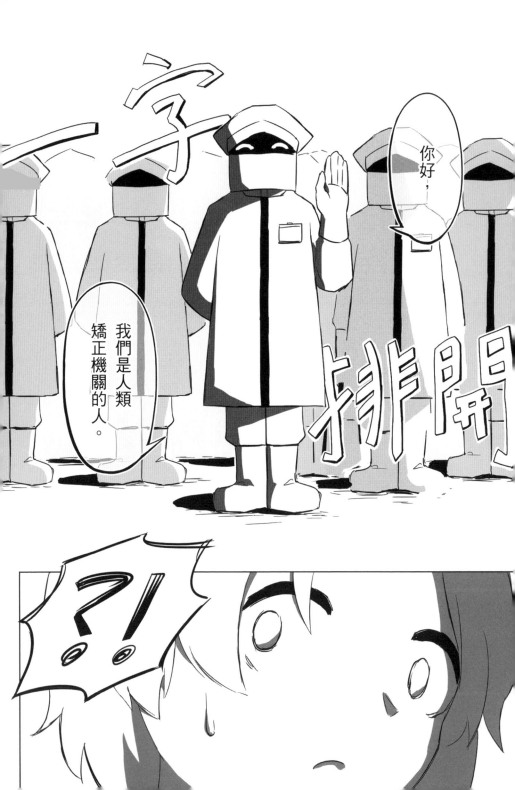

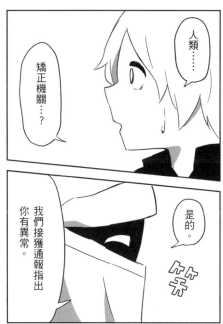

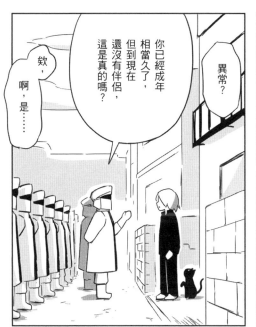

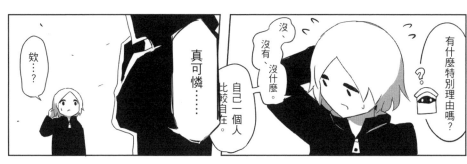

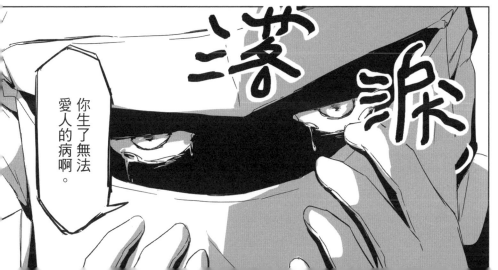

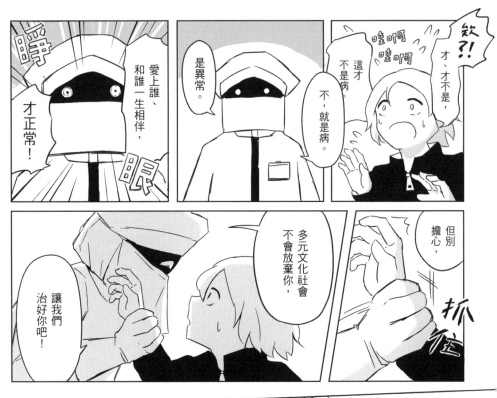

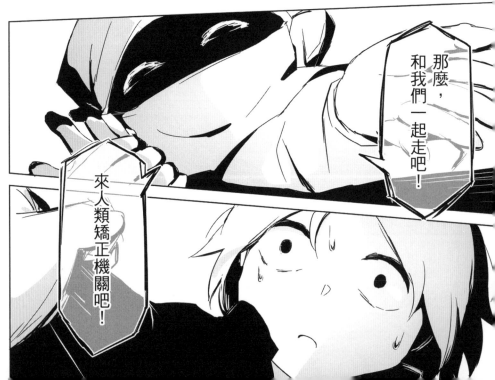

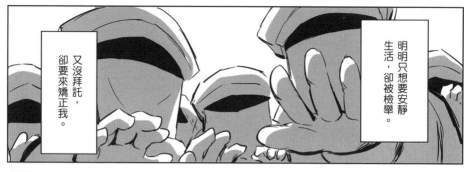

明明只想要安靜生活，卻被檢舉。

又沒拜託，卻要來矯正我。

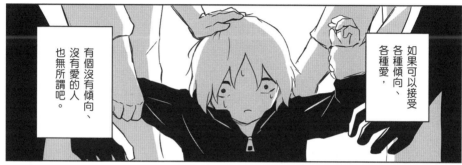

如果可以接受各種傾向、各種愛，

有個沒有傾向、沒有愛的人也無所謂吧。

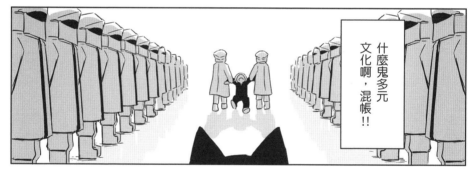

什麼鬼多元文化啊，混帳!!

喵？

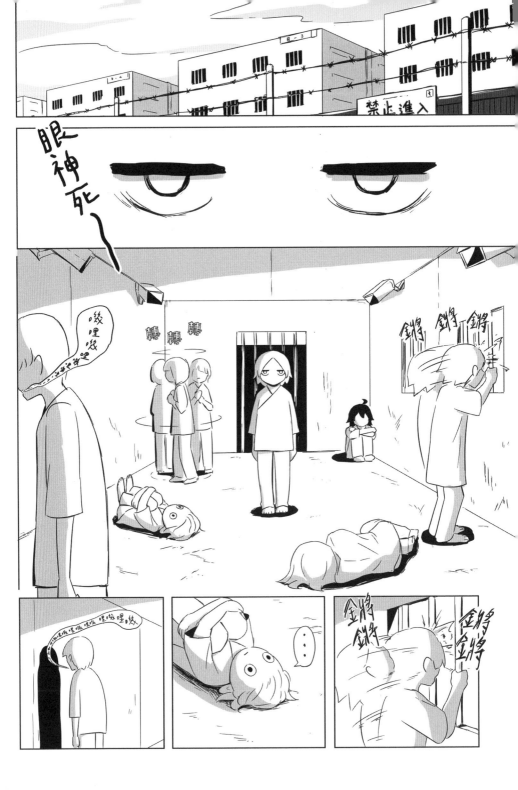

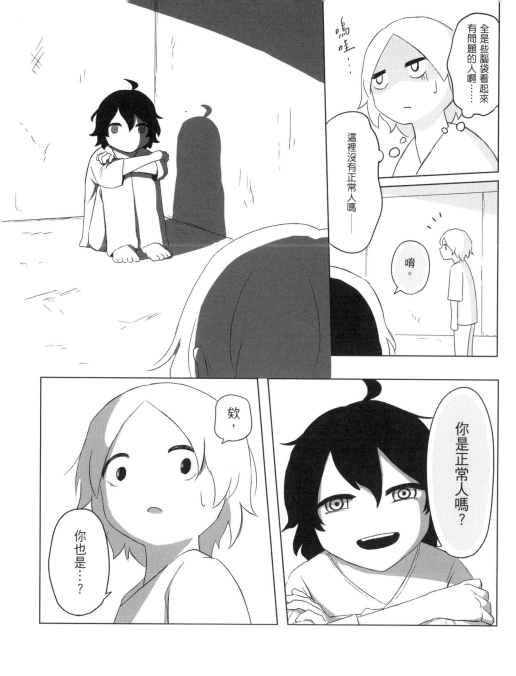

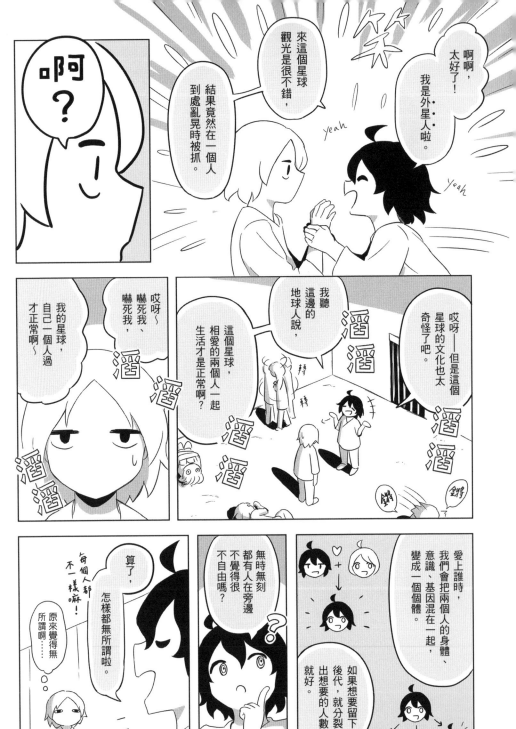

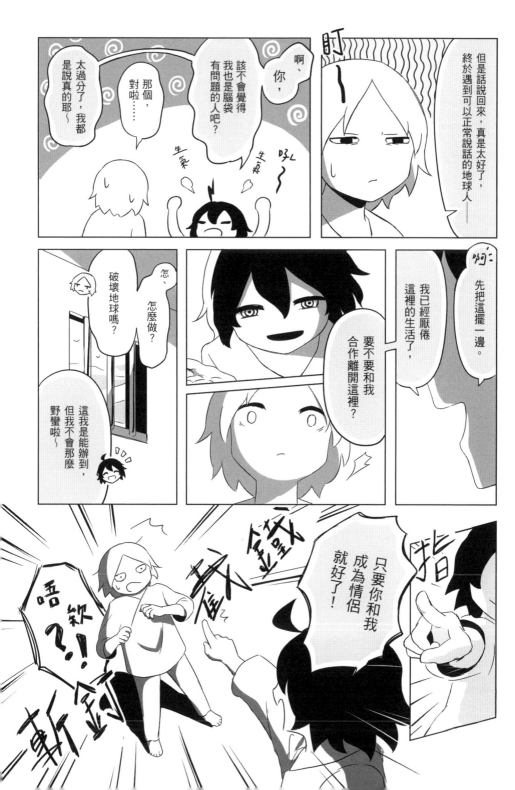

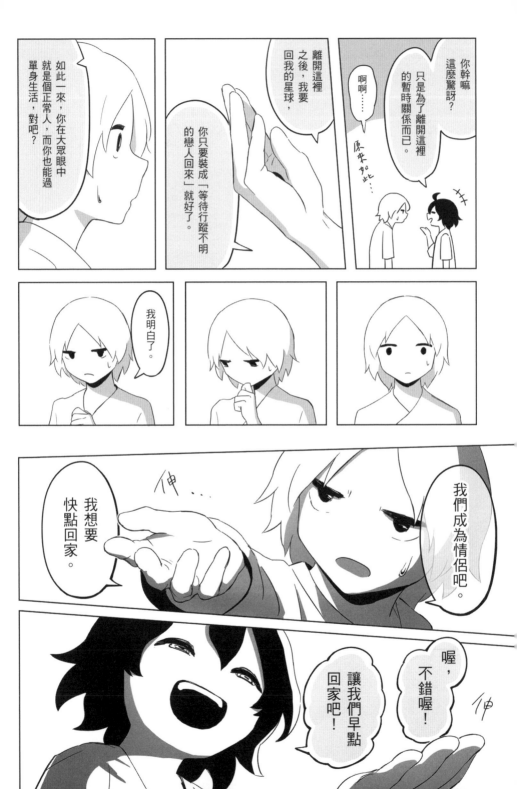

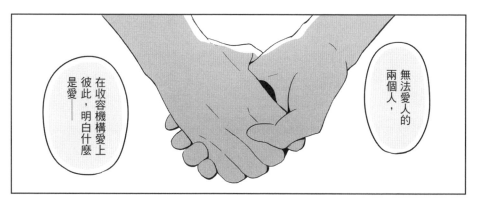

無法愛人的
兩個人，

在收容機構愛上
彼此，明白什麼
是愛——

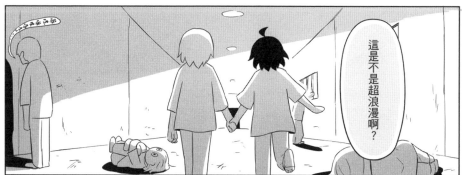

這是不是超浪漫啊？

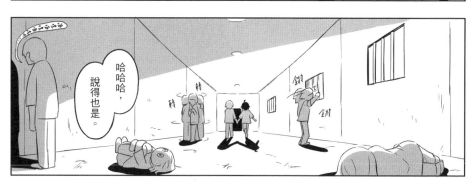

哈哈哈，說得也是。

浪漫到都要吐了。

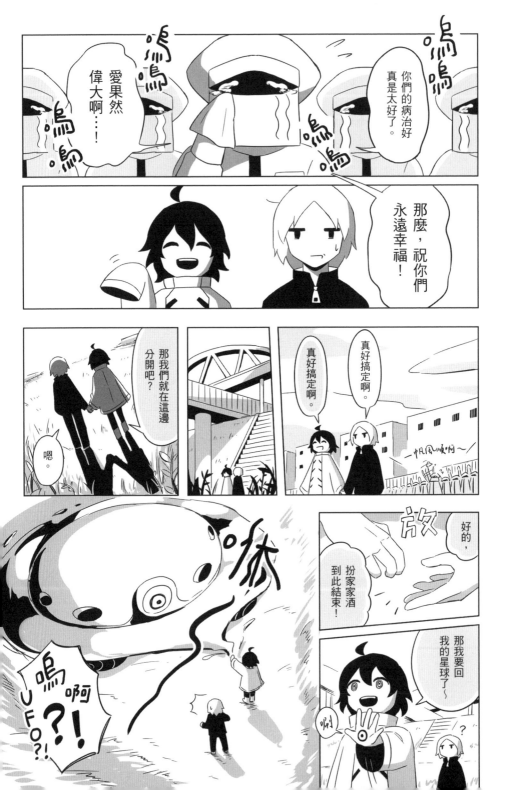

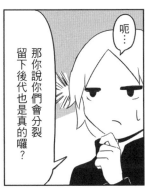
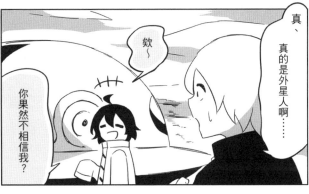

呃…

那你說你們會分裂留下後代也是真的囉？

欸～

你果然不相信我？

真、真的是外星人啊……

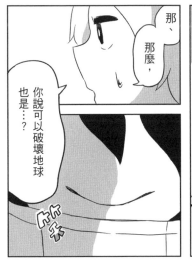
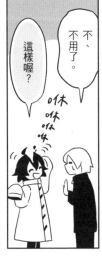
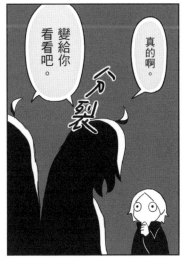

那、那麼，

你說可以破壞地球也是…？

不、不用了。

這樣喔？

咻咻咻

變給你看看吧。

真的啊。

分裂

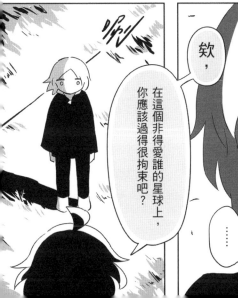

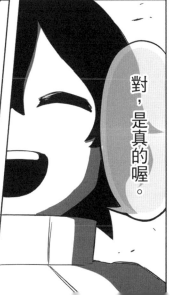

欸，

在這個非得愛誰的星球上，你應該過得很拘束吧？

對，是真的喔。

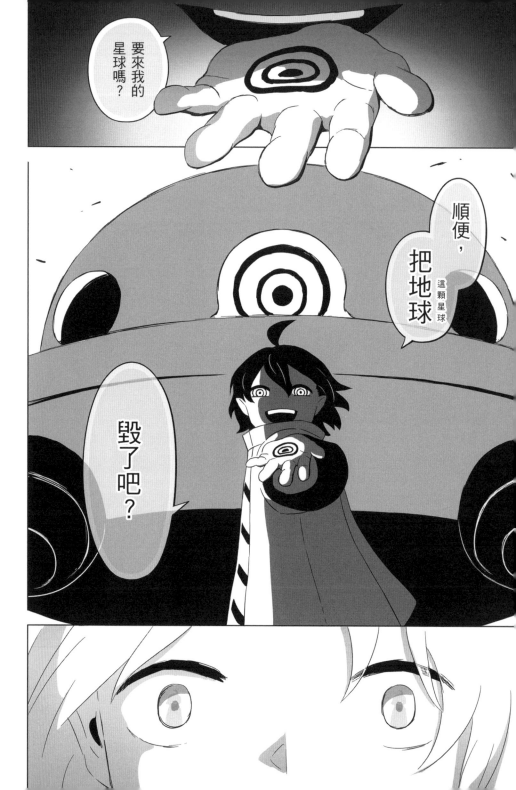

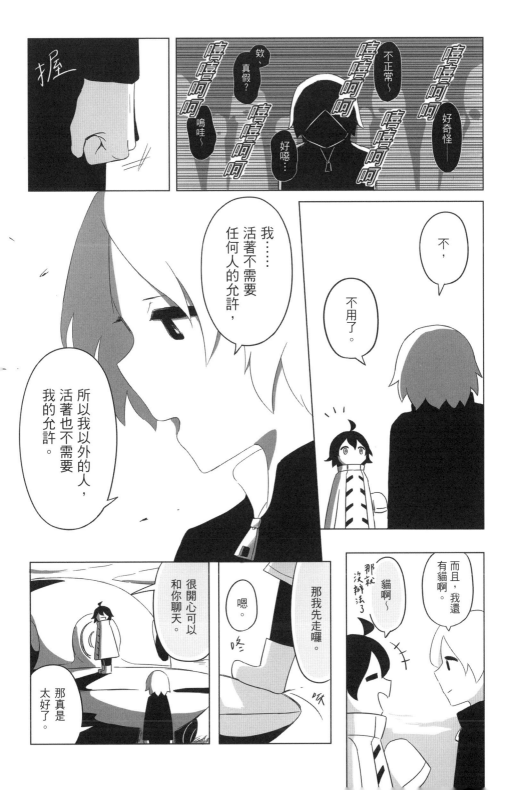

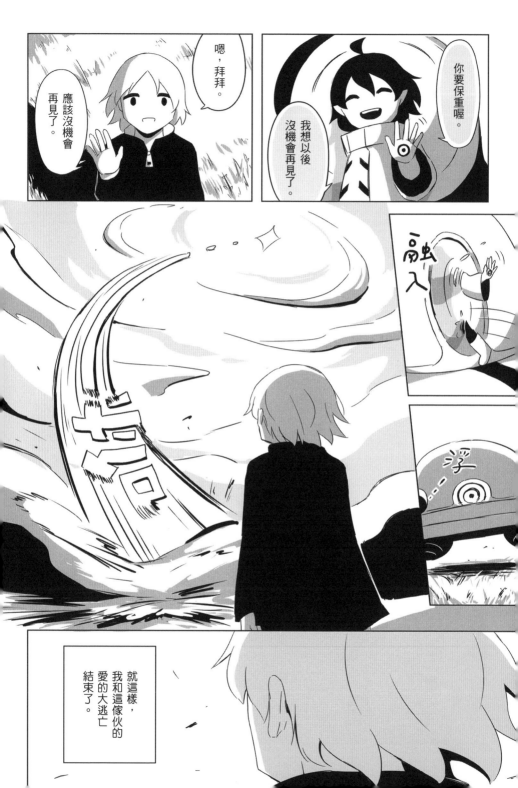

嘰叭

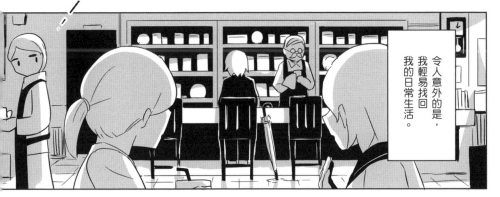

令人意外的是，
我輕易找回
我的日常生活。

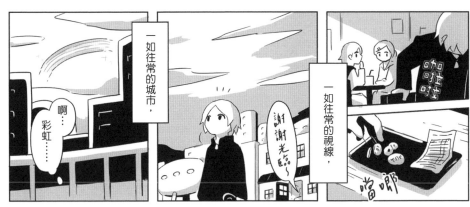

一如往常的城市，

啊……

彩虹……

謝謝老闆～

一如往常的視線，

咖啦咔

噹啷

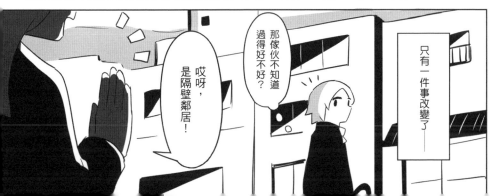

那傢伙不知道
過得好不好？

哎呀，
是隔壁鄰居！

只有一件事改變了——

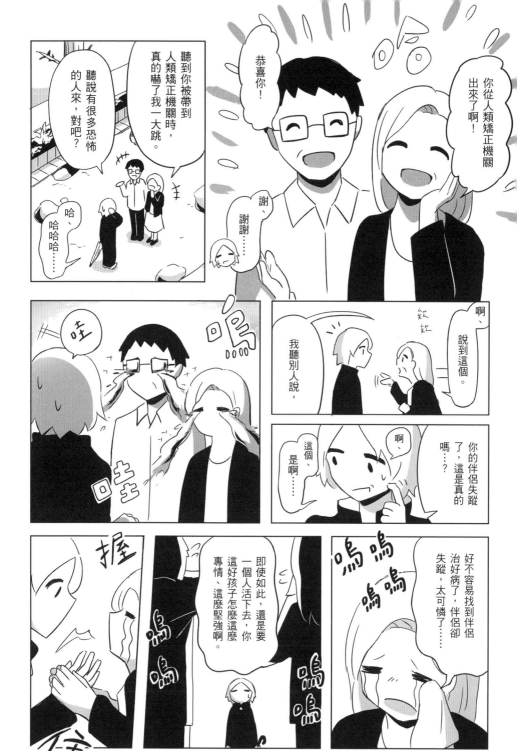

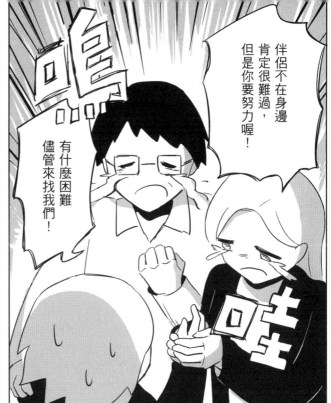

伴侶不在身邊肯定很難過，但是你要努力喔！

有什麼困難儘管來找我們！

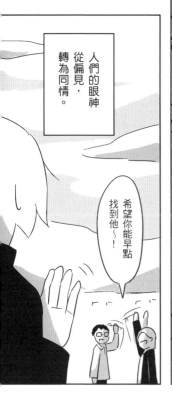

人們的眼神從偏見，轉為同情。

希望你能早點找到他～！

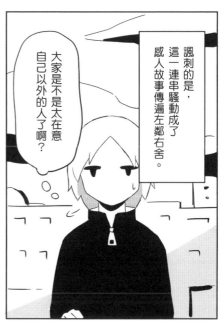

諷刺的是，這一連串騷動成了感人故事傳遍左鄰右舍。

大家是不是太在意自己以外的人了啊？

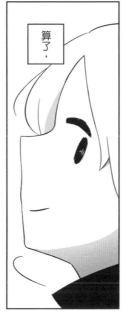

算了，

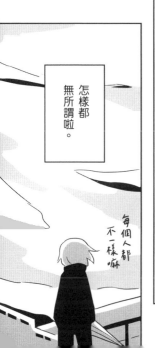

怎樣都無所謂啦。

每個人都不一樣嘛

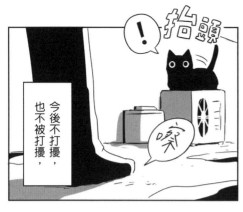

今後不打擾，也不被打擾，

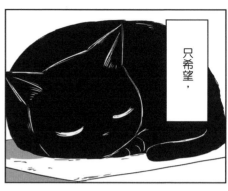

只希望，

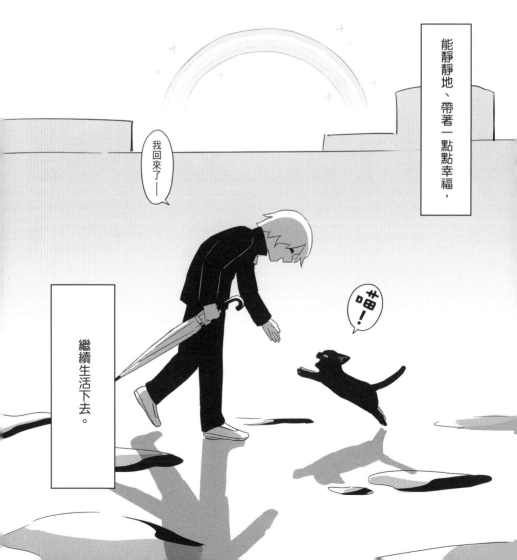

能靜靜地、帶著一點點幸福，

我回來了——

繼續生活下去。

單　身

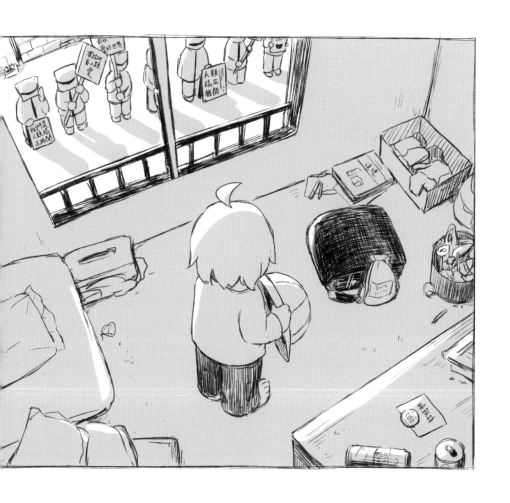

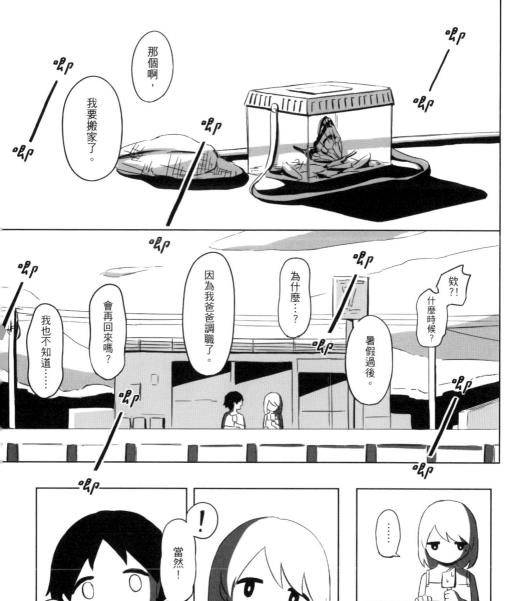

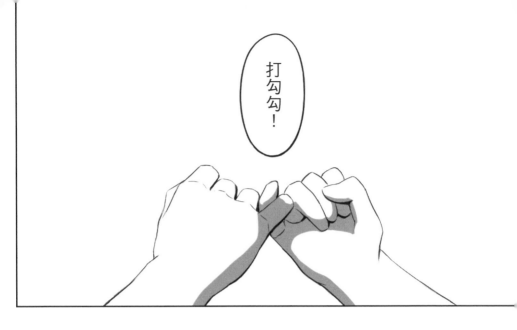

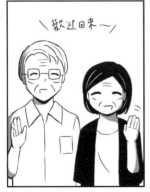

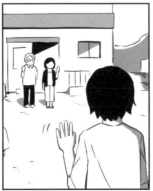

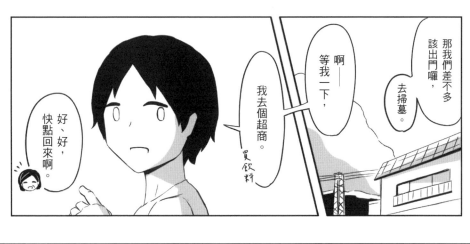

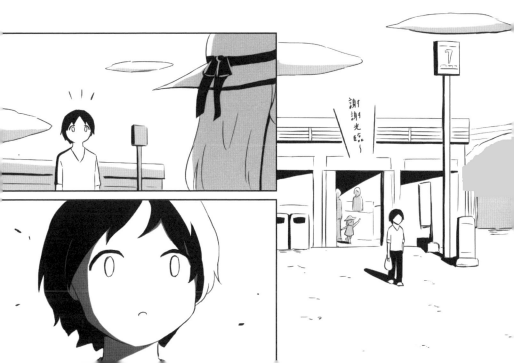

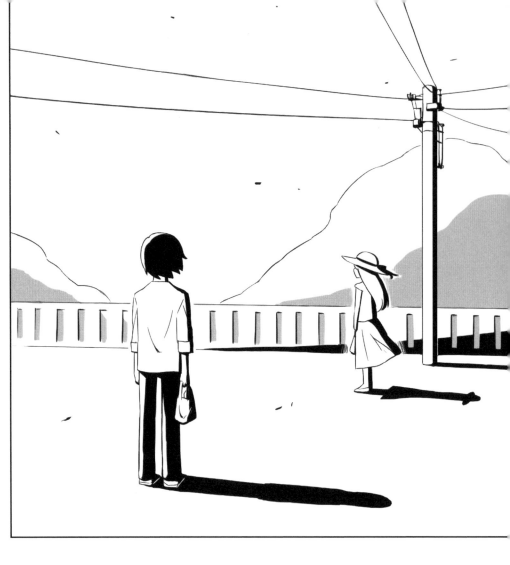

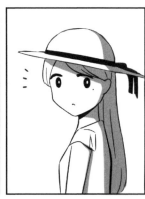

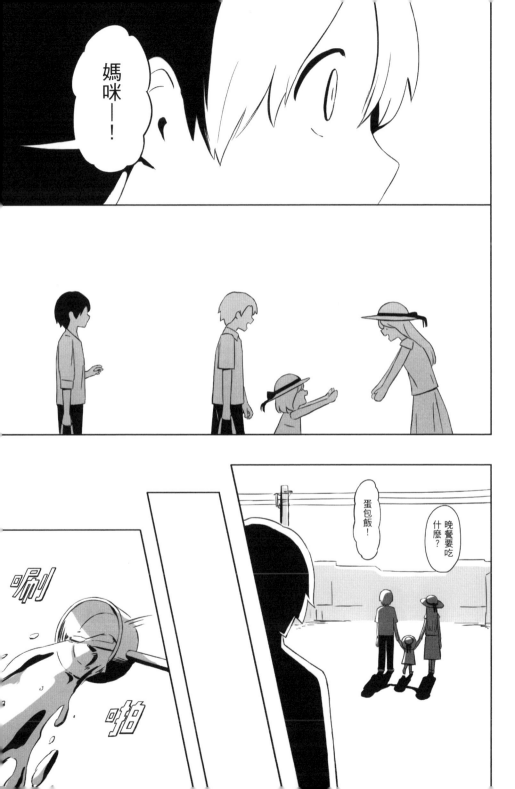

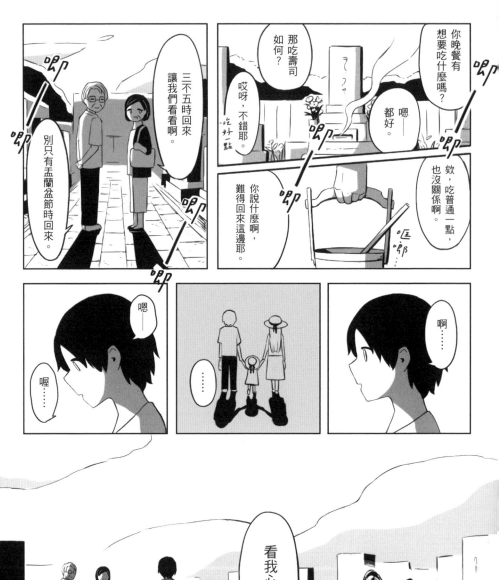

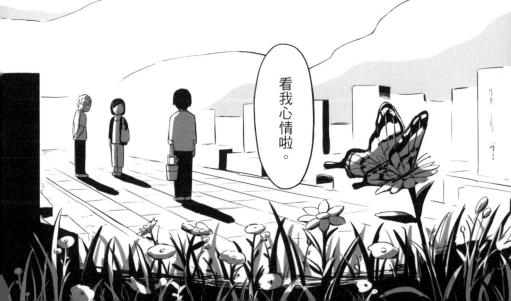

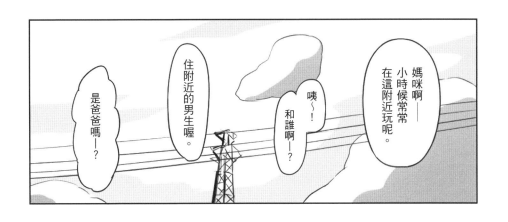

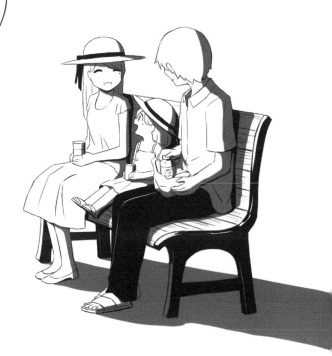

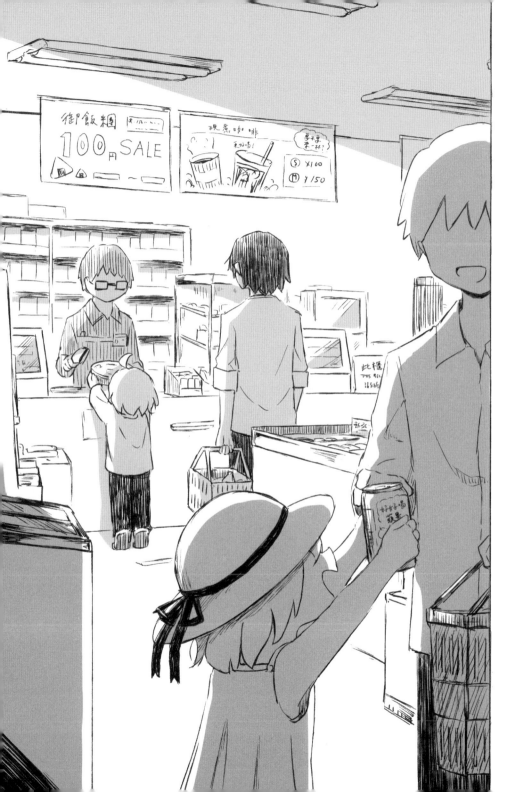

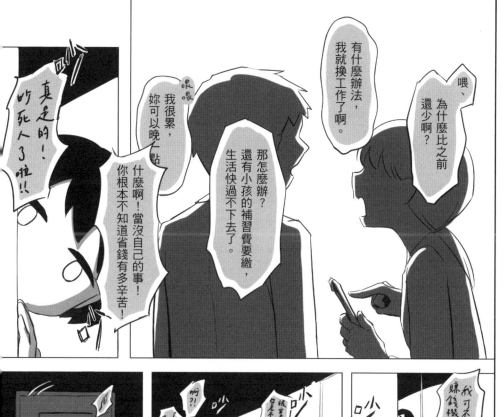

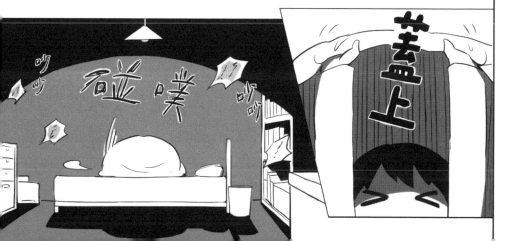

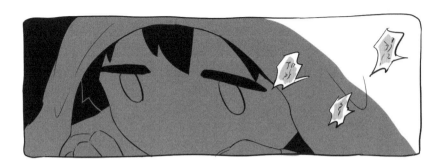

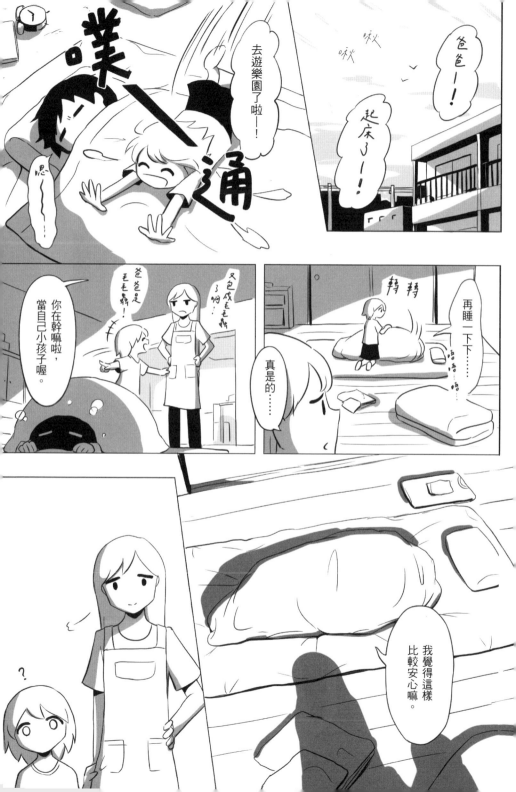

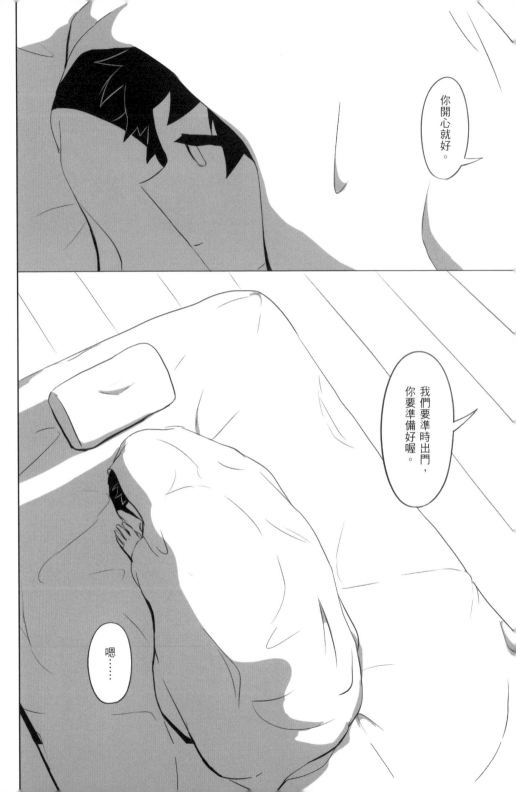

我會起床的……

小 被 被

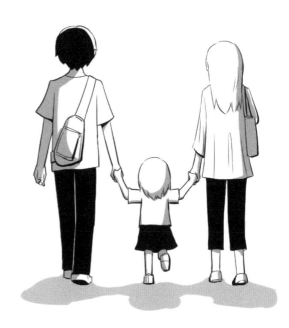

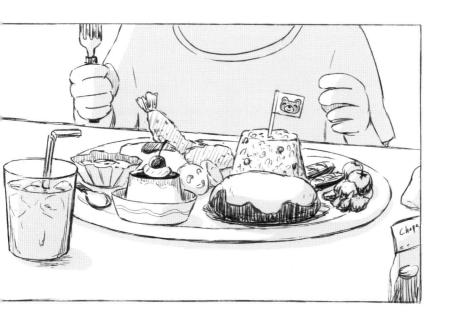

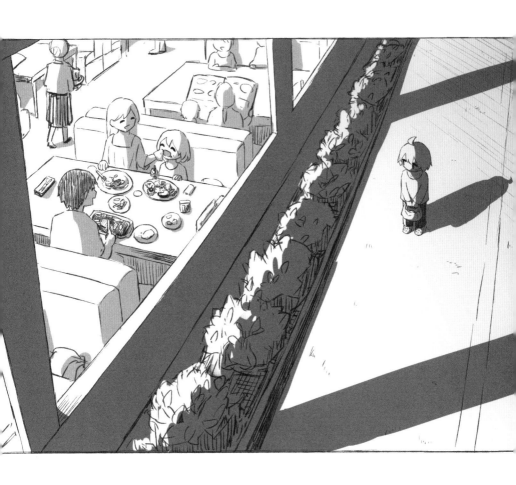

聽說下一任社長選好了啊。
這麼久以來辛苦你了一！
那你什麼時候要來老人特區啊？
我在這邊也交到朋友了，
但還是想要和老朋友一起喝個酒啊

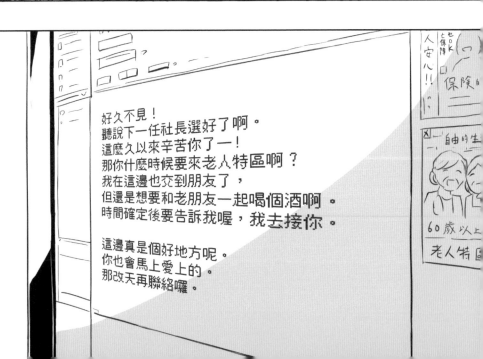

好久不見！
聽說下一任社長選好了啊。
這麼久以來辛苦你了一！
那你什麼時候要來老人特區啊？
我在這邊也交到朋友了，
但還是想要和老朋友一起喝個酒啊。
時間確定後要告訴我喔，我去接你。

這邊真是個好地方呢。
你也會馬上愛上的。
那改天再聯絡囉。

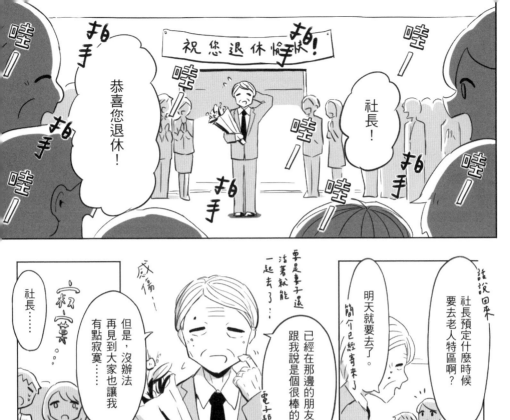

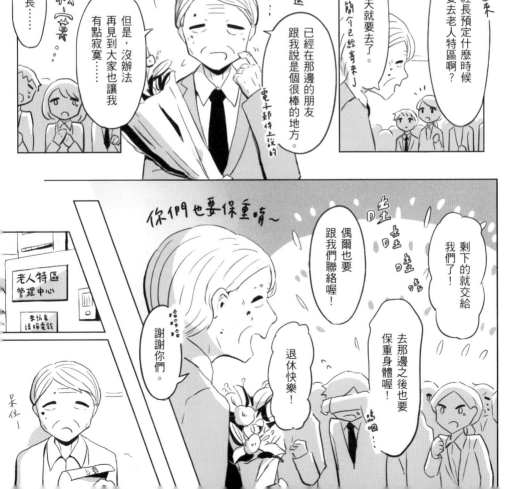

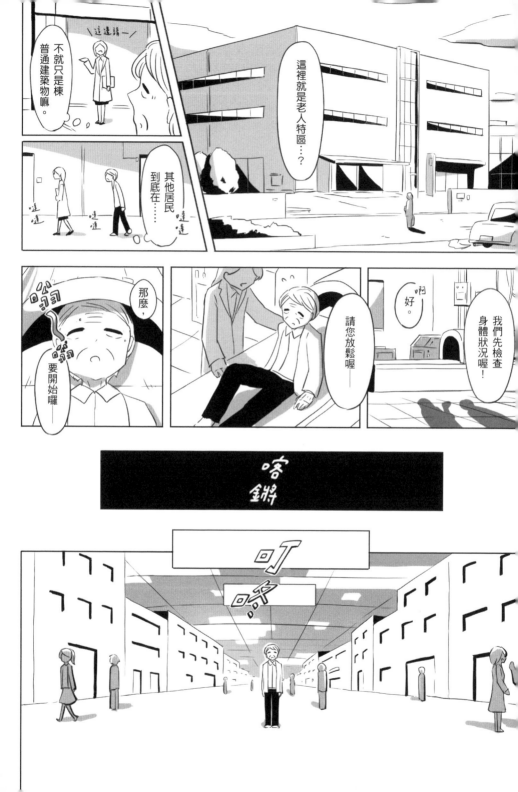

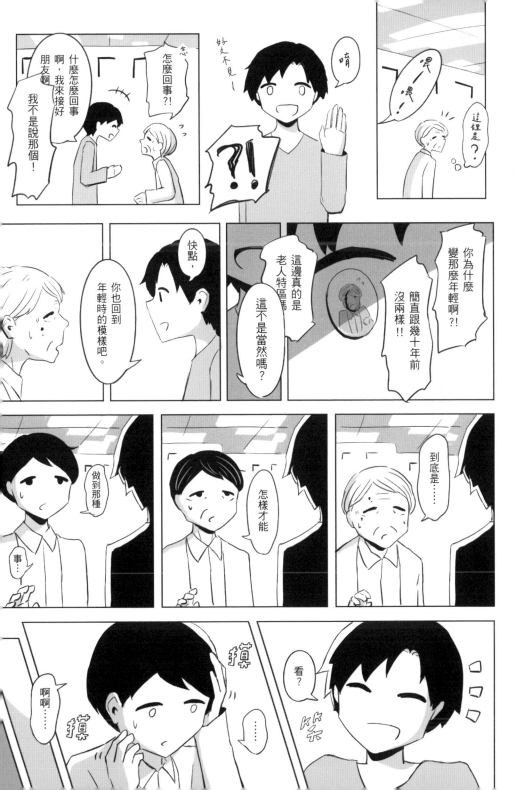

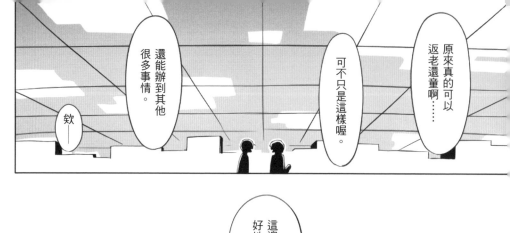

欸——

還能辦到其他很多事情。

可不只是這樣喔。

原來真的可以返老還童啊⋯⋯

這邊真是個好地方呢。

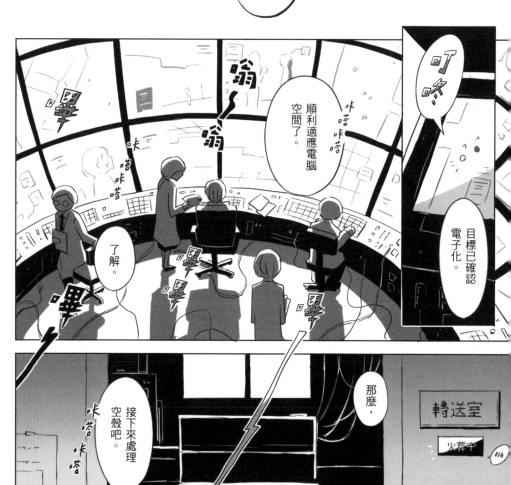

叮咚

順利適應電腦空間了。

咔嗒咔嗒

嗡

了解。

目標已確認電子化。

轉送室

那麼,

接下來處理空殼吧。

咔嗒咔嗒

火葬中

標題：大家還好嗎？

From：前社長
To：所有員工

好久不見。
大家都過得還好嗎？
我聽說業務進行得相當順利。

大家接下來也要繼續和新社長一起加油喔。
但可千萬別太勉強啊。

我呢，和朋友在這裡生活得相當開心。
能做到這種事情也全多虧有老人特區啊。
這邊真是個好地方呢。

雖然這樣說，你們都還很年輕啦（笑）
應該還要很久吧，
但我很期待能在老人特區再見到大家喔。

那就這樣，再見啦。

前社長

刪除　△ 回首頁

天　　堂

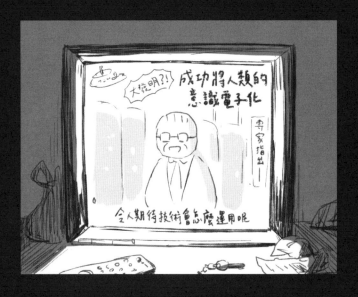

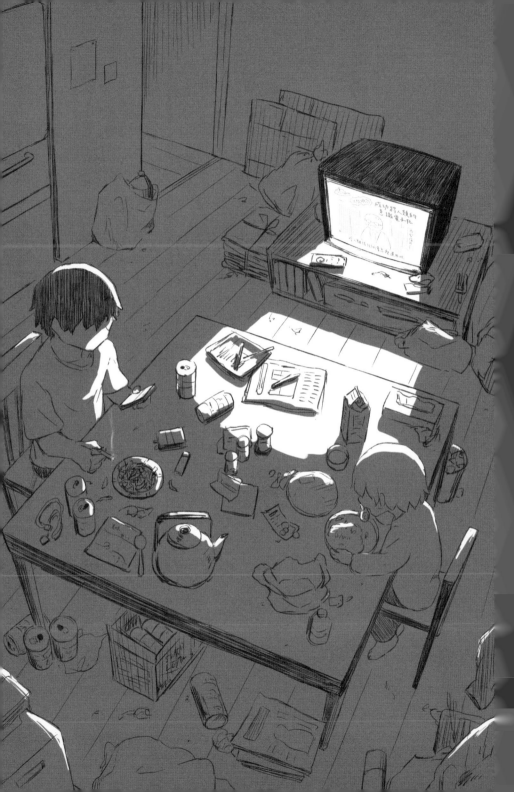

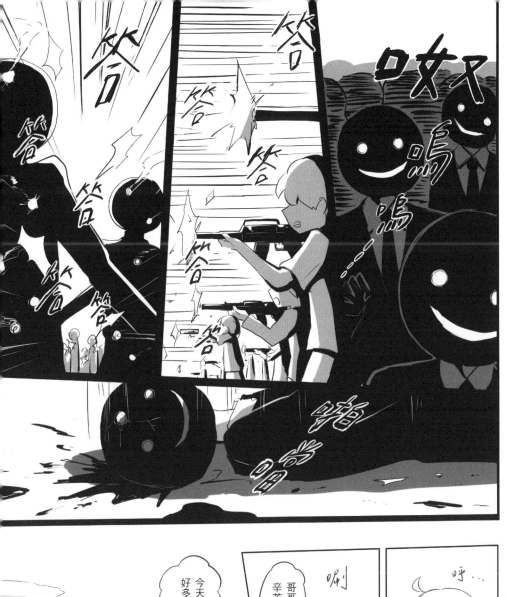

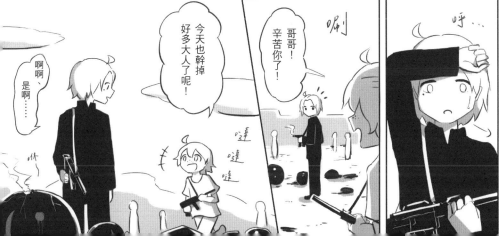

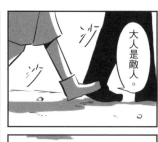

大人是敵人。

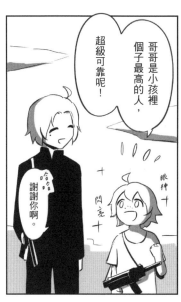

哥哥是小孩裡個子最高的人，超級可靠呢！

哈哈 謝謝你啊。

眼神✦✦

閃亮✦✦

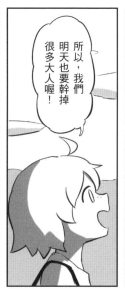

所以，我們明天也要幹掉很多大人喔！

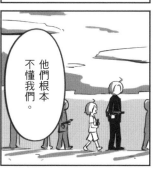

他們根本不懂我們。

那個啊，

‥‥

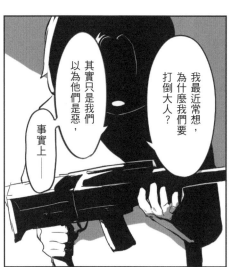

我最近常想，為什麼我們要打倒大人？

其實我們以為他們是惡，

事實上——

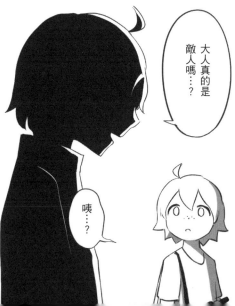

大人真的是敵人嗎‥‥？

咦‥‥？

哥哥‥‥？

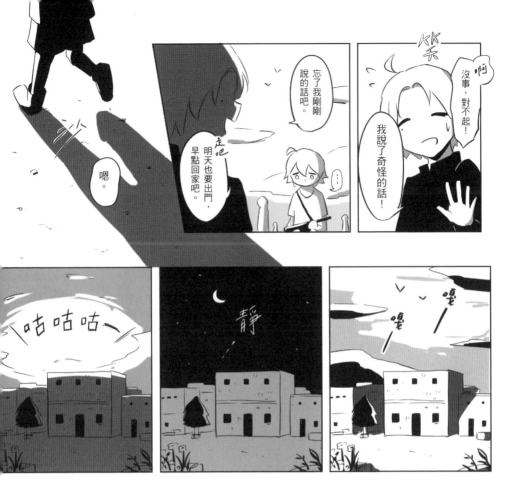
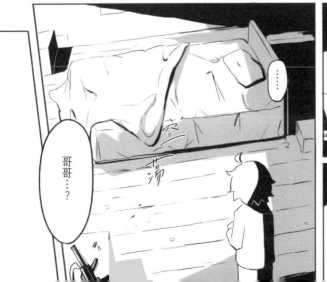

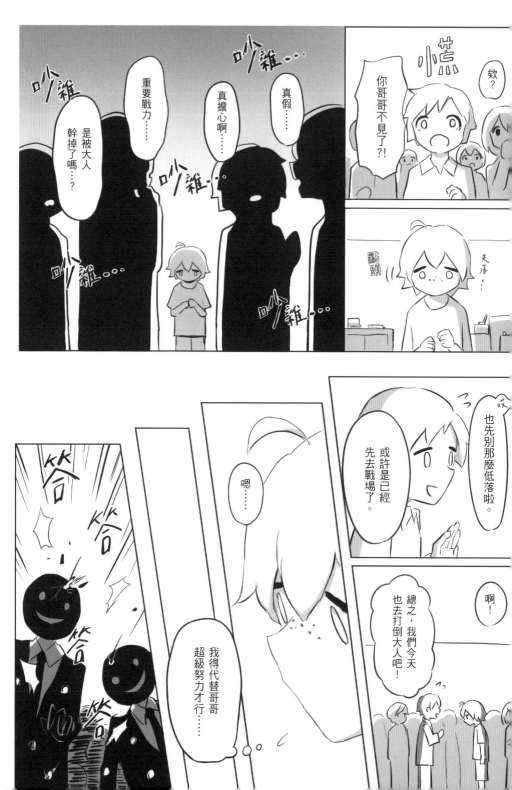

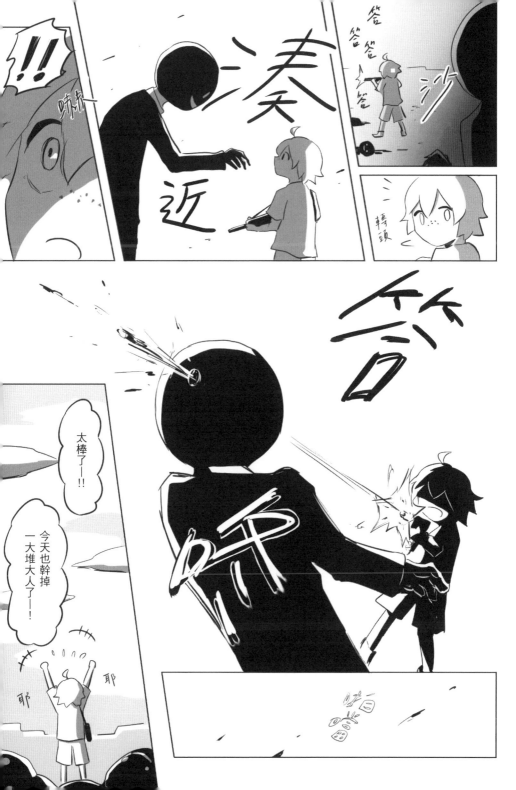

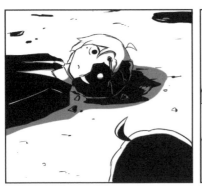
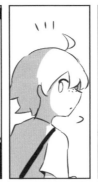
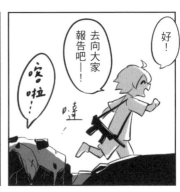
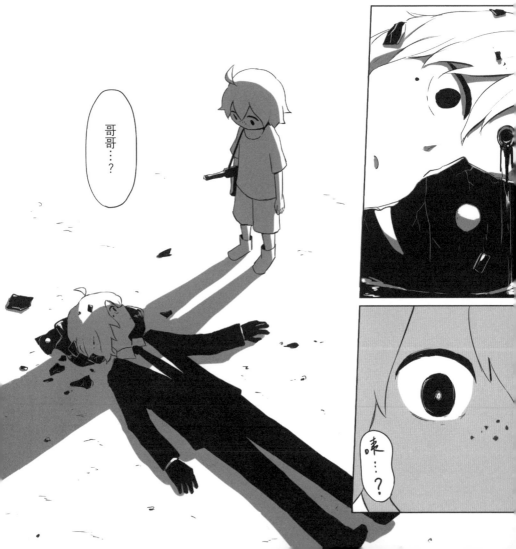

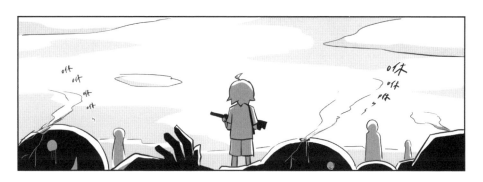

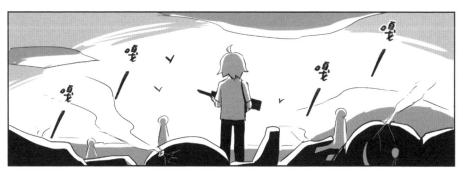

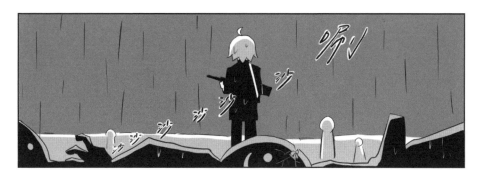

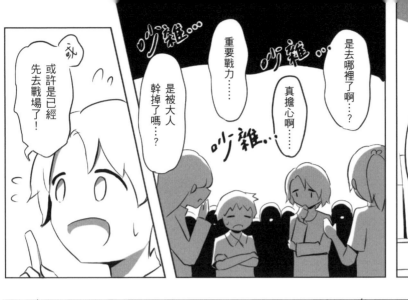

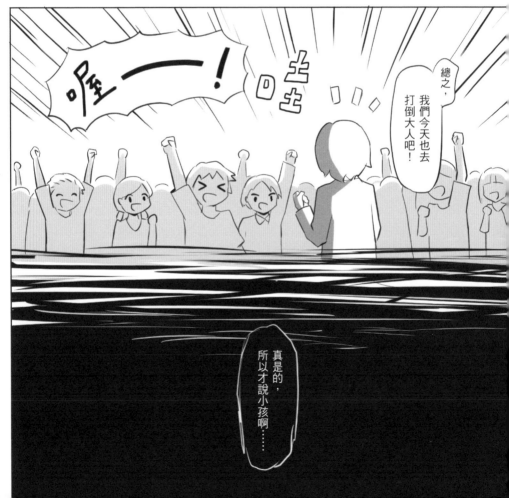

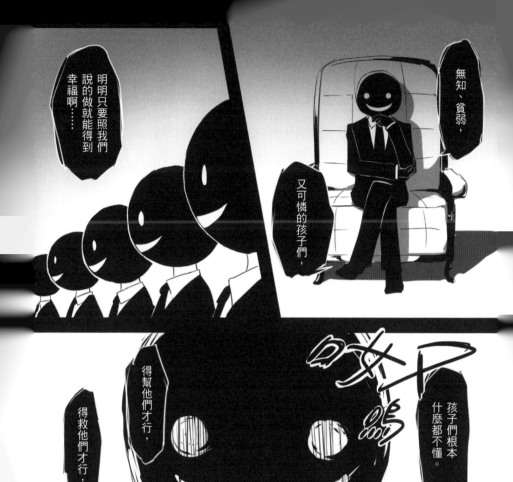
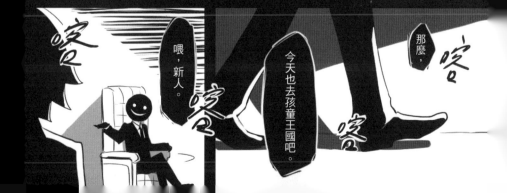

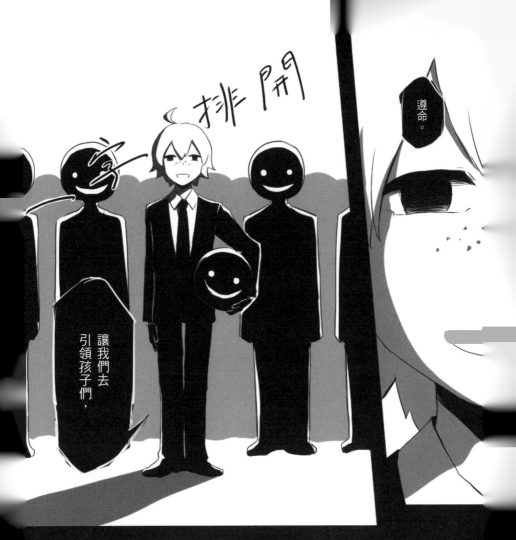

排開

讓我們去
引領孩子們，

遵命。

前來大人的國度吧

孩 童 王 國

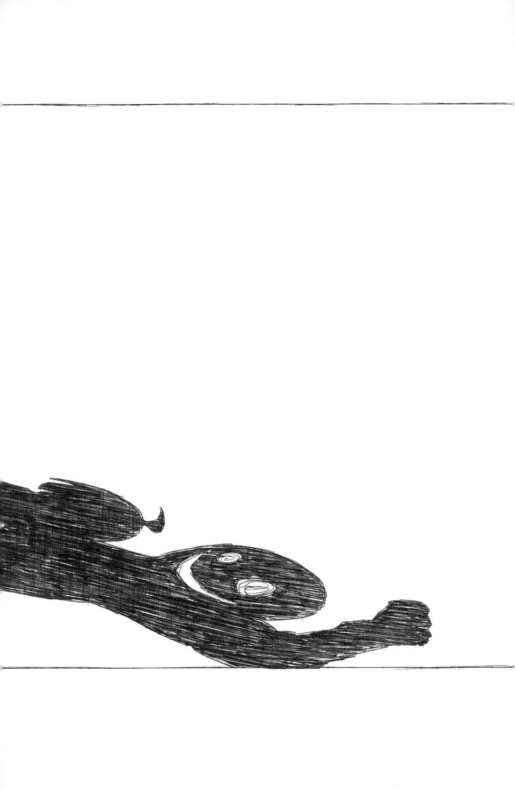

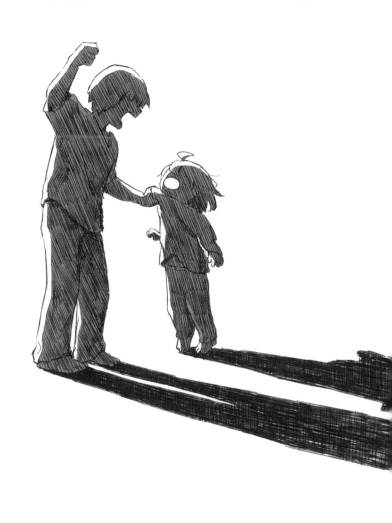

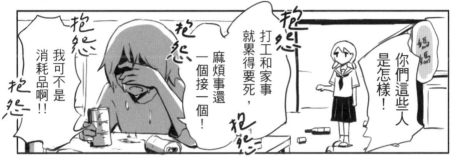

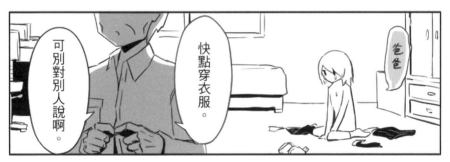

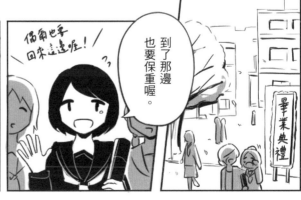

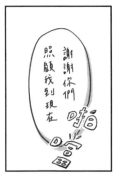
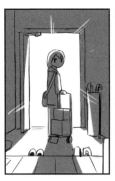
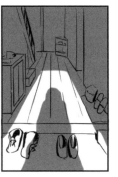
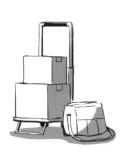

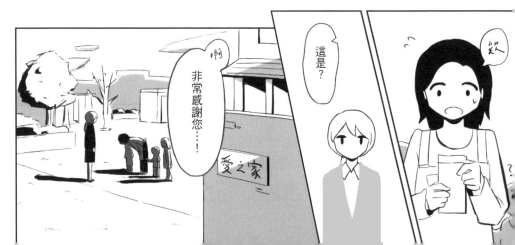

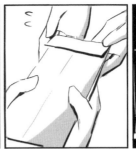
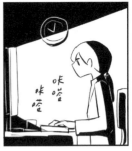
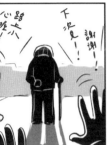

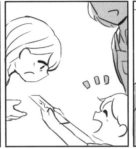
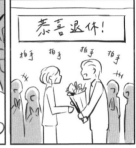

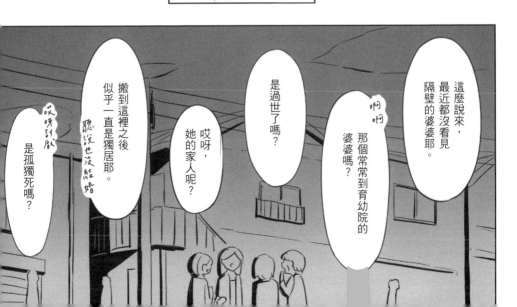

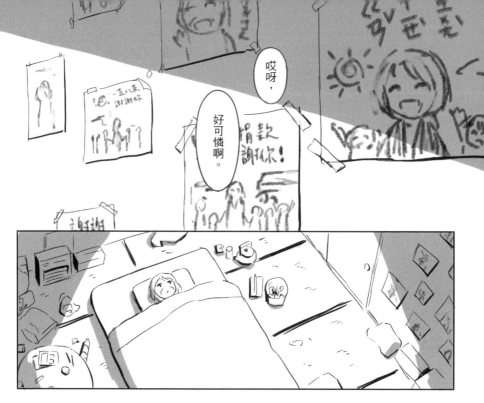

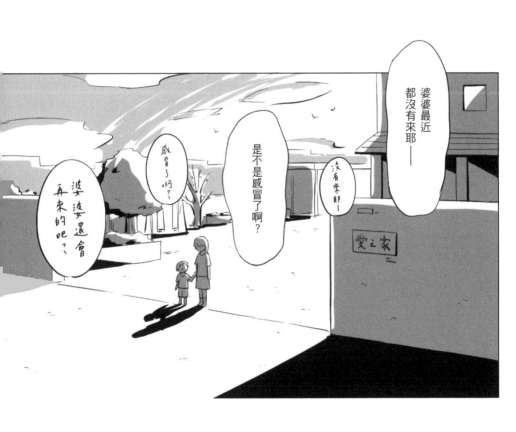

好 想 愛 上 誰

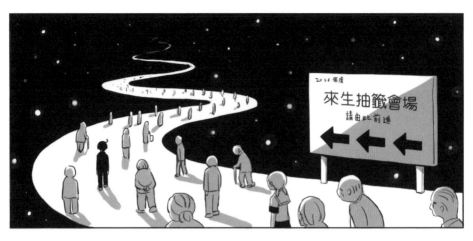

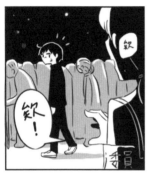

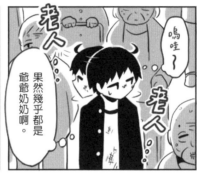

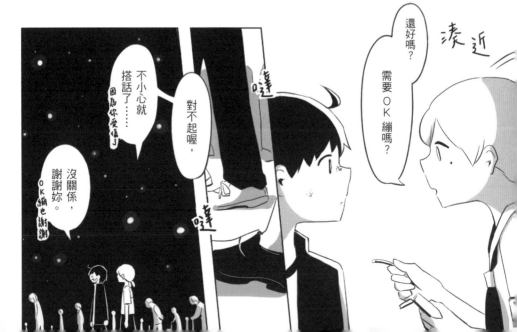

…扭捏…

…生疏…

就是說啊。

哈哈哈

啊哈哈哈哈

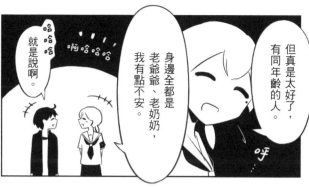

身邊全都是老爺爺、老奶奶，我有點不安。

但真是太好了，有同年齡的人。

呼…

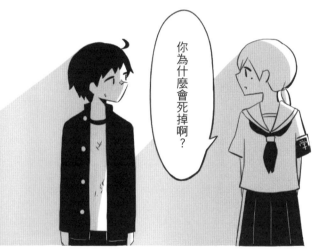

你為什麼會死掉啊？

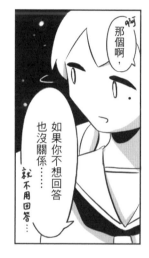

那個啊，

如果你不想回答也沒關係……就不用回答…

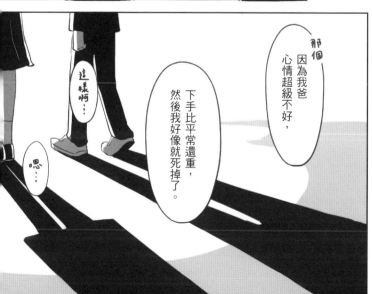

這樣啊…

嗯…

下手比平常還重，然後我好像就死掉了。

因為我爸心情超級不好，那個

啊—

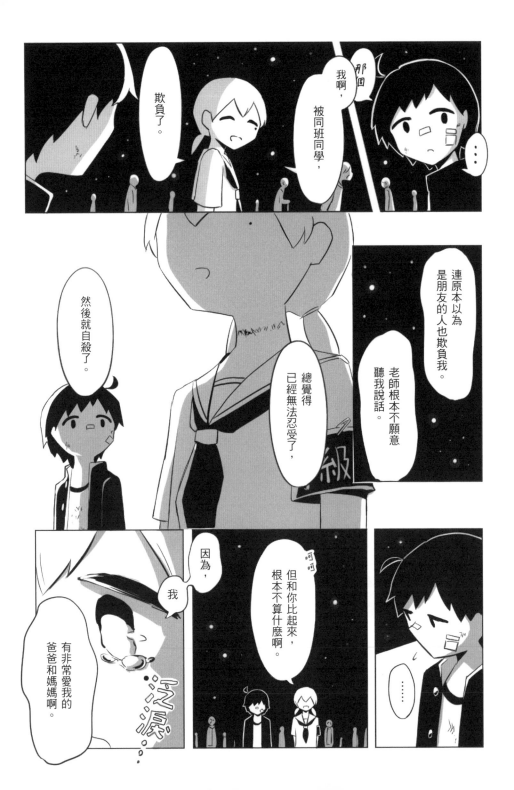

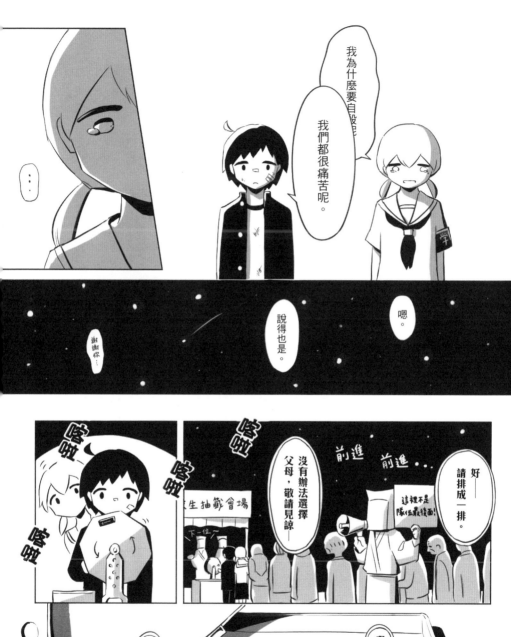
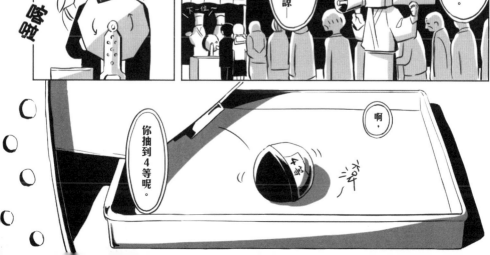

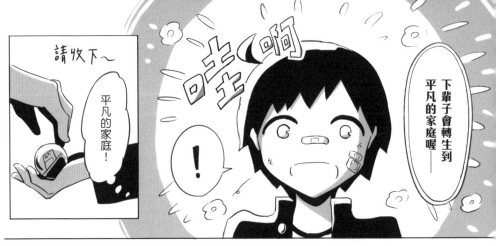

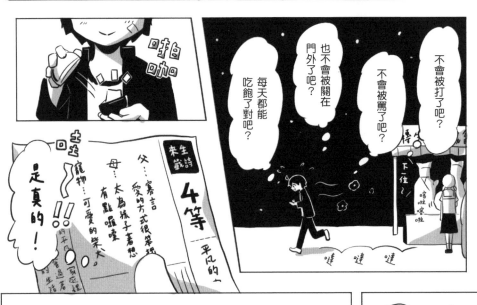

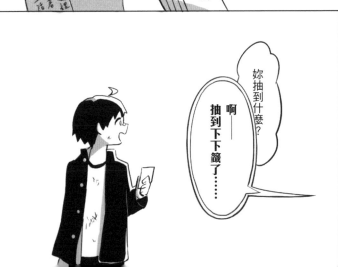

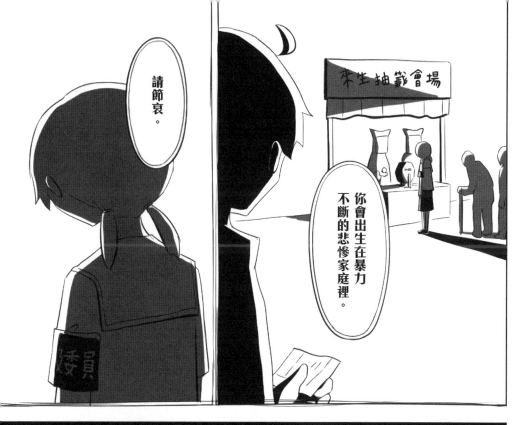

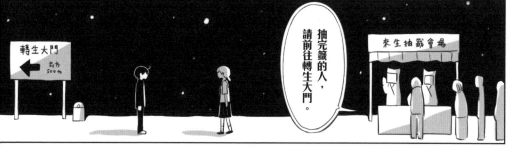

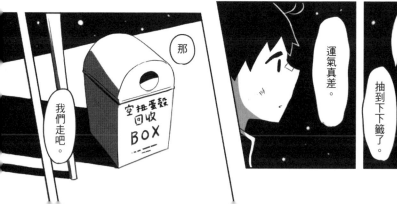

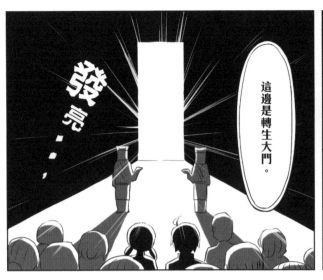

這邊是轉生大門。

發亮……

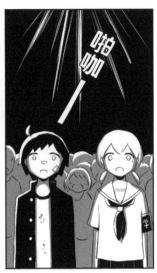

啪咖——

走過大門後，請把籤給工作人員看。

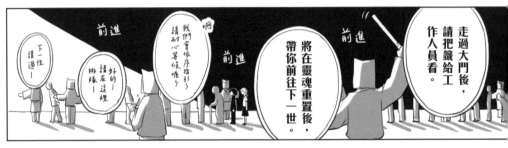

將在靈魂重置後，帶你前往下一世。

前進

前進

前進

啊

我們會依序指引，請耐心等候喔～

好的，請在這裡排隊！

下一位，請過——

你要幸福喔。

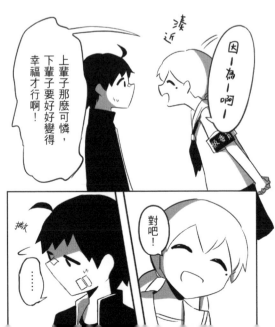

上輩子那麼可憐，下輩子要好好變得幸福才行啊！

湊近

因——為——啊——

對吧！

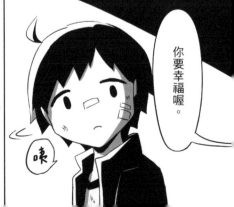

嘿

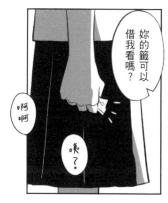

妳的籤可以借我看嗎？

啊啊

哦？

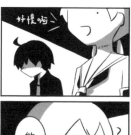

好慢啊～

欸，

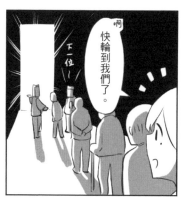

啊

快輪到我們了。

下一位—

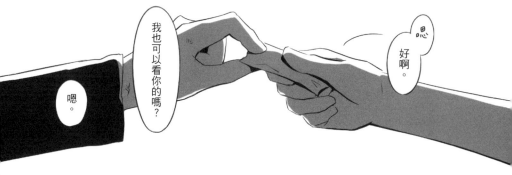

我也可以看你的嗎？

嗯

嗯。

好啊。

嗯

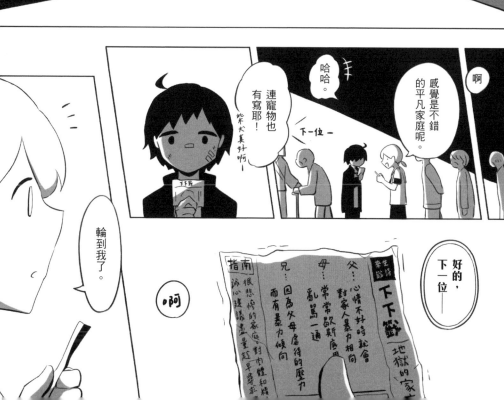

連寵物也有寫耶！

柴犬真好啊～

哈哈。

感覺是不錯的平凡家庭呢。

啊

下一位—

輪到我了。

啊

好的，下一位—

指南 衛生祈籤 下下籤 地獄的家庭

父…心情不好時就會對家人暴力相向

母…常常歇斯底里亂罵一通

兄…因為父母虐待的壓力而有暴力傾向

很悲慘的家庭。誠心建議還是盡早尋求…

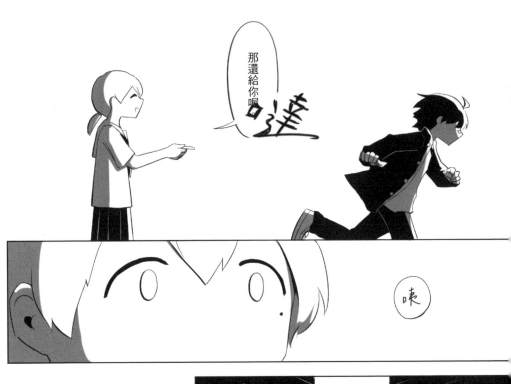

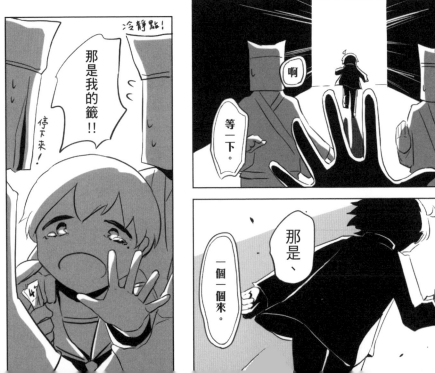

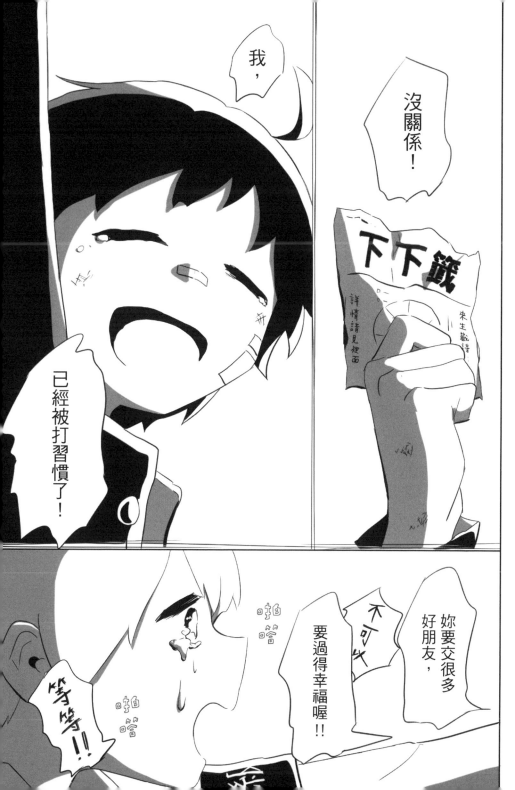

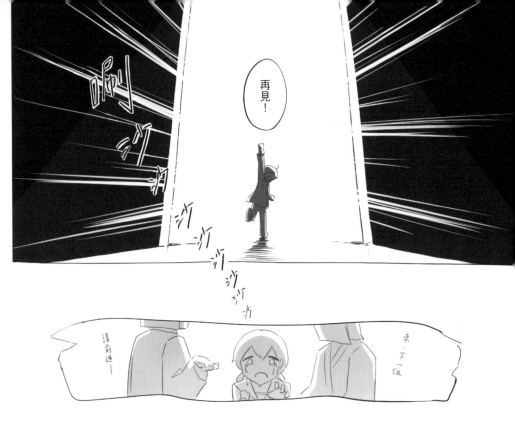

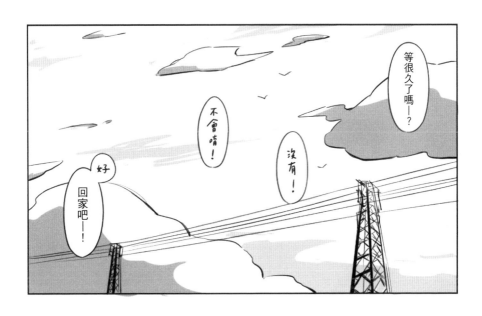

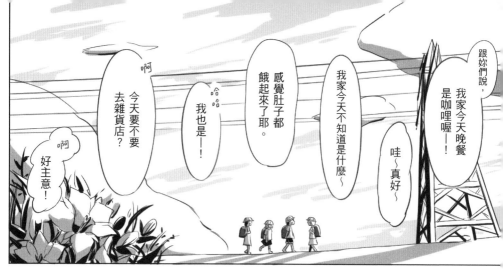

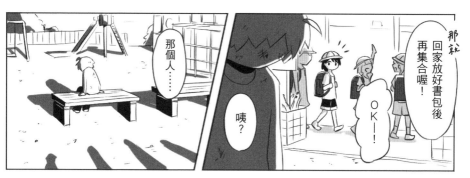

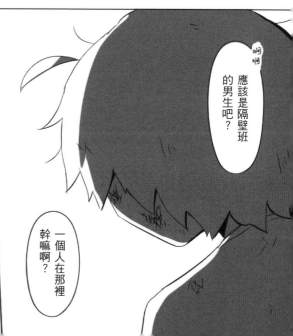

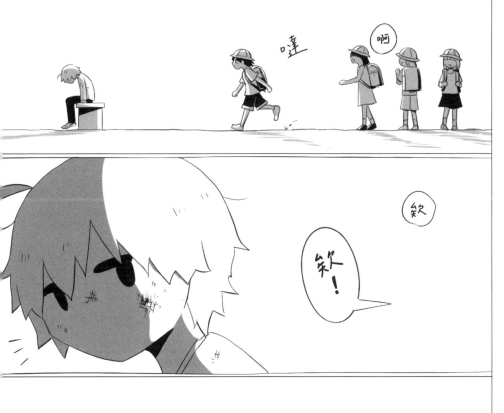
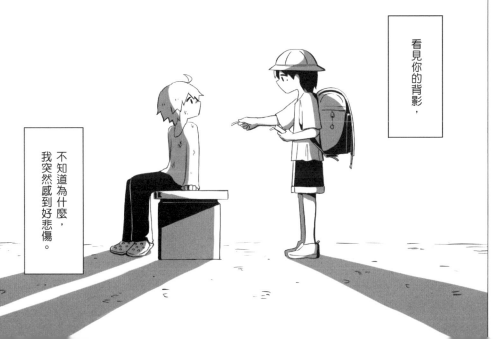

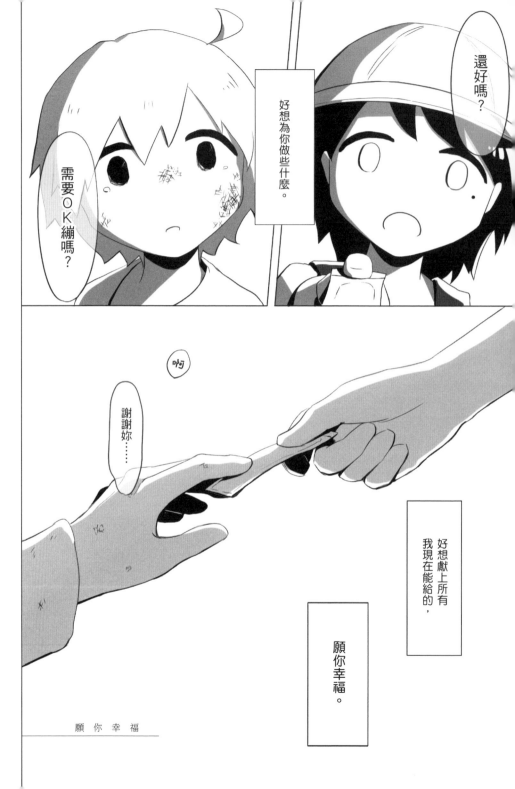

願你幸福

沒關係
謝謝妳

OK繡也謝謝

不小心就搭話了
因為你受傷了

對不起喔

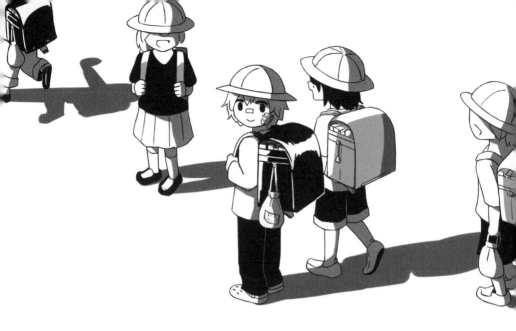

國家圖書館出版品預行編目資料

願你幸福 / アボガド6 著；林于
楟 譯. --初版. --臺北市：平裝本，
2020. 07
面；公分. --（平裝本叢書；第
509種）（散‧漫部落；26）
譯自：幸せをあなたに
ISBN 978-986-98906-3-2（平裝）

平裝本叢書第509種
散‧漫部落 26

願你幸福
幸せをあなたに

作者—アボガド6（avogado6）
譯者—林于楟
發行人—平雲
出版發行—平裝本出版有限公司
台北市敦化北路120巷50號
電話—02-27168888　郵撥帳號—18999606號
皇冠出版社（香港）有限公司
香港銅鑼灣道180號百樂商業中心 19字樓1903室
電話—2529-1778　傳真—2527-0904
總編輯—許婷婷
美術設計—嚴昱琳　責任編輯‧手寫字—蔡承歡
著作完成日期—2019年　初版一刷日期—2020年7月
初版八刷日期—2024年1月
法律顧問—王惠光律師
有著作權‧翻印必究
如有破損或裝訂錯誤，請寄回本社更換
讀者服務傳真專線—02-27150507　電腦編號—510026
ISBN 978-986-98906-3-2
Printed in Taiwan
本書定價—新台幣260元/港幣87元

皇冠讀樂網 www.crown.com.tw
皇冠 Facebook www.facebook.com/crownbook
皇冠 Instagram www.instagram.com/crownbook1954/
皇冠蝦皮商城：shopee.tw/crown_tw

關於作者／

アボガド6（avogadoroku）

日本新銳影像作家。過去以 VOCALOID 歌曲為中心，上傳作品到日本動畫網站 NICONICO，並與許多知名音樂人合作。除了擁有獨特世界觀的影像受到網友高度評價之外，刊登在 Twitter 及 pixiv 上的插畫和漫畫也令人印象深刻，引起廣大回響。他的 Twitter 擁有超過 242 萬粉絲追蹤，每次發表新作，都會有高達數萬至數十萬人收藏和轉發，並曾參加德國法蘭克福書展。

著有漫畫《滿是空虛之物》、《滿是溫柔的土地上》、《願你幸福》、《阿密迪歐旅行記》，畫集《果實》、《剝製》、《上映》、《秘密》、《話語》、《徬徨》（即將出版），卡片書《野菜國的冒險》，以及《鬼怪檔案》、《鬼怪型錄》等個人影像作品集。

Twitter：avogado6
作品網站：avogado6.com

關於譯者／

林于楟

畢業於政治大學日文所。研究所在學期間開始兼職翻譯，畢業之後正式踏進翻譯業界，目前最大的希望是工作到七老八十永不退休。